滄海美術 藝術論叢 3

貓。蝶。圖

—黃智溶談藝錄—

黃智溶著

東大圖書公司

國立中央圖書館出版品預行編目資料

貓。蝶。圖：黃智溶談藝錄／黃智溶著
.--初版.--臺北市：東大發行：三民
總經銷，民83
　　面；　　　公分.--（滄海美術、
藝術論叢；3）
ISBN 957-19-1650-1 （精裝）
ISBN 957-19-1651-X （平裝）

1.藝術家-中國

909.8　　　　　　　　　　83001122

ⓒ 貓。蝶。圖
　　—黃智溶談藝錄

著　　者　黃智溶
發行人　劉仲文
產權人財　東大圖書股份有限公司
著作
總經銷　三民書局股份有限公司
印刷所　東大圖書股份有限公司
　　　　復興店／臺北市復興北路三八六號六樓
　　　　重慶店／臺北市重慶南路一段六十一號
郵　撥／○一○七一七五一○號

初　版　中華民國八十三年三月

編　號　E 90025

基本定價　陸元貳角貳分

行政院新聞局登記證局版臺業字第○一九七號

ISBN 957-19-1651-X （平裝）

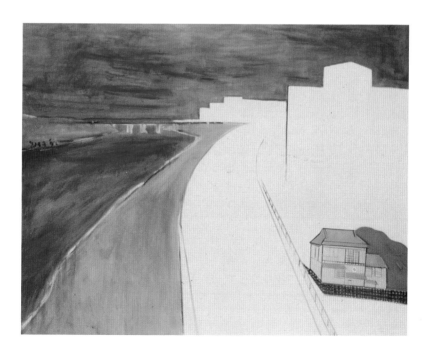

鄭在東　菸酒公賣局　1992

鄭在東　水源路　1992

鄭在東　北郊遊踪：烏來　1991

鄭在東　北郊遊踪：外雙溪聖人瀑布　1991

鄭在東　三連作之三—鵲華秋色　1988

楊茂林　瞭解紅蘿蔔的N種方法　1991

楊茂林　圓山紀事　M 9108　綜合媒材　1991

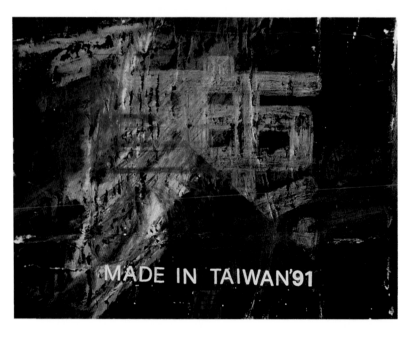

楊茂林　鹿的變相圖　綜合媒材　1991

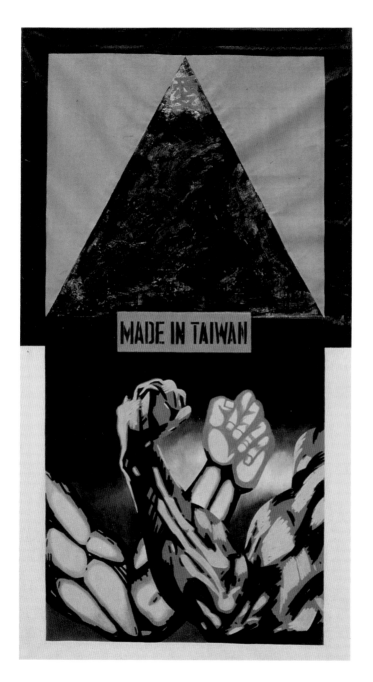

楊茂林　MADE IN TAIWAN　標語篇　綜合素材　1990

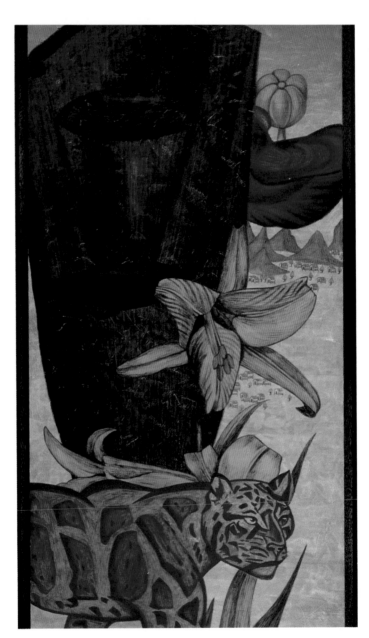

楊茂林　圓山紀事系列

邱亞才　流浪漢　1991

邱亞才　紫藤廬的花　1991

李民中　天使掉下來囉　1991

李民中 貓

李民中　好甜蜜的強暴　　1984

鄭君殿　髮山　oil　1991

鄭君殿　無題　水性蠟筆、紙　1990

鄭君殿　長角的側面　1991

賴九岑　在虛影下遊走　壓克力、布　1993

賴九岑　黃陳之殘影　壓克力、炭筆、紙　1993

周沛榕　我前後不一致的心　1989

周沛榕　變化　1990

黃倩　錯置　1987

李芳枝　化作彩雲飛　1989

李美慧　丹鳳山　1991

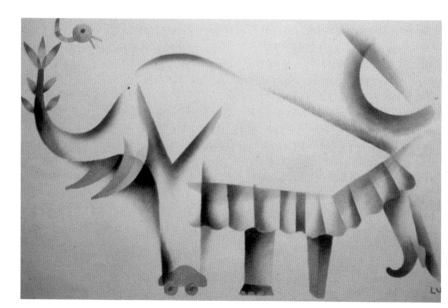

陳璐茜　夏天的花開了　1989

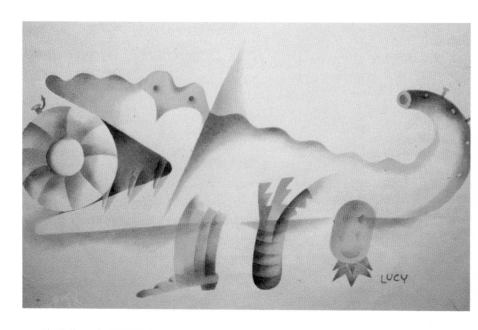

陳璐茜　走到夏天去　1989

李安成　作品(一)

李安成　作品(二)

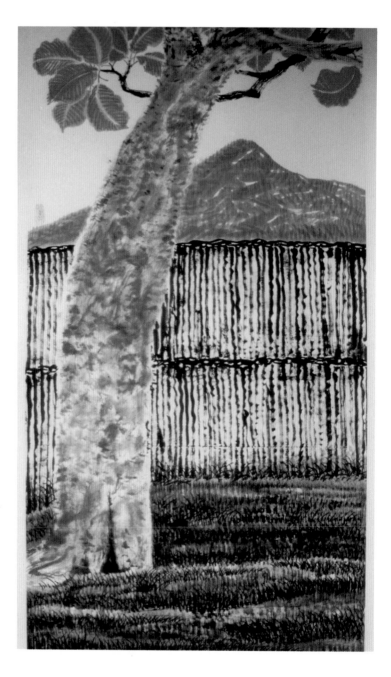

羅青　知秋　1989

羅青　二十世紀中國知識份子的心情　1989

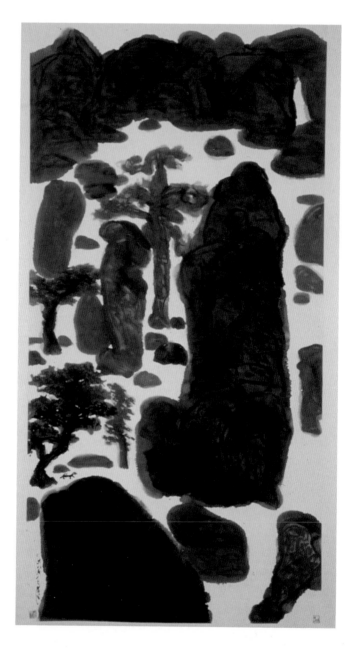

于彭　虎兒遊行　1986

于彭　貪、嗔、痴

李光裕　妙有　1991

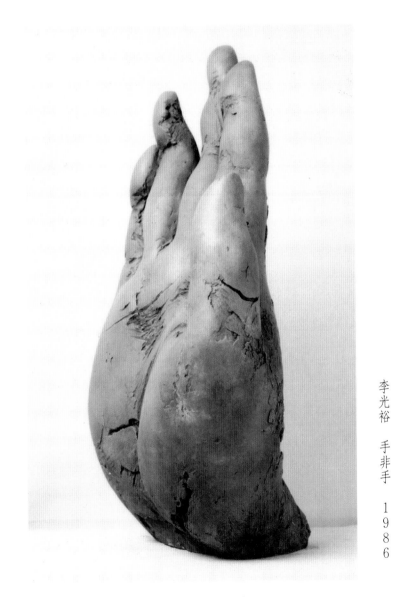

李光裕　手非手

1986

蕭長正　年輪　1992

蕭長正　枝·節　1992

貓。蝶。圖

　　在傳統的花鳥畫中，常常看到一種固定題材的畫，畫題千篇一律都叫做「耄耋圖」（貓蝶圖）蓋取其同音相假借之故，但是表現的手法卻各有不同，以齊白石為例，他就畫了兩種，一種是懶貓兀自沉睡，不理頭上飛舞的蝴蝶，一種是聚精會神，兩眼直瞪著狂舞在花影中的七彩蝴蝶，這就是「白貓捕蝶圖」。根據我自己的經驗，貓不但捕蝴蝶，還真的吃蝴蝶，在貓捕蝴蝶的那一刹那，蝴蝶的美麗被貓瞬間的力與美所取代、吞噬了。

　　貓在捕食蝴蝶的一連續動作，包括凝視、跳躍、攫奪、玩味、吞食……等，在我看來無異是藝評家的化身。當藝評家面對作品時他的瞬間反應也是如此，在刹那間捉住了繪畫的本質──最動人、精妙的彩翼。

　　因此，對我而言，「貓。蝶。圖」沒有祝壽的意思，而是一系列「美的捕捉與盛宴」。

<div align="right">1994.1</div>

貓。蝶。圖
——黃智溶談藝錄

目　次

目次

互換的空間階梯

火浴鳳凰後「本土文化」
的再生

廿世紀末臺灣美術觀察1991

■前言

　　要在短短一年內（從一九九○年十一月到九一年十月）判斷藝術家的成績，事實上是有困難的，因為每位藝術家就像一座火山一樣。有的活火山雖終年熱氣不斷，但威力不強；有的眠火山，恰巧今年是休眠狀態；而死火山卻仍有可能一旦爆發而一舉驚人。因此判斷藝術家的成就就要以質（爆發的熱度）、量（爆發的時間）同時併入考量，得其中間數而定。而一年之內的展覽活動，也只能看到特定時間內的爆發熱量而已。雖然如此，我們盡可能從一年的展覽活動中歸納出整個年度的趨勢。

　　第二個問題是藝術的多元化發展，媒材越來越多，在分類越來越細之餘，卻又出現混合媒材的趨勢，這也是後現代的現象之一。首先，除了傳統的油彩、水彩、水墨、膠彩、粉彩、雕塑、陶瓷之外，漆器、刺繡、編

織、金工、插畫，甚至錄影、地景、裝置、肢體、劇場等表現方式也都相當活躍；其次，在一件作品裡面，作者不僅引用多種藝術思想，也摻和數種媒材，如木雕加油彩、水墨加壓克力等；其三，有些作者本身能兼擅數種媒材從事創作；其四，整體藝術方興未艾，跨領域、跨媒介的創作方式，不斷地做試探與調適，以發掘潛藏的可能性。

因此本文將不揣淺陋，盡可能探索到各類的項目，以呈現多元化社會中，多元媒材、多元思潮的特性，多元就是民主，也就是尊重少數、差異的特質，進而打破：學院／素人、本土／世界、藝術／手工等二元對立的迷思，以展覽作品的內容與展覽活動的意義雙向並行，為九一年的美術展覽活動勾出一個大概的輪廓。

■油畫方面

在結束八○年代，邁入九○年代的第二年，臺灣的美術活動，除了承續八○年代末期多元化現象之外，對其國際化的走向，也逐漸有了反思，推究其因，藝術潮流本身的調節與互補作用之外，兩岸文化交流後，大陸美術方面的資訊，包括畫作、畫冊、理論等自主性較強的文化特質，對一向搖擺不定的臺灣畫壇，多少具有啟示作用。而這一波本土文化風潮與七○年代的鄉土運動，雖有藕斷絲連的關係，但在思想和內涵上則是大異其趣了。在史的縱深上，臺灣美術史與臺灣歷史的結合，使「人」的問題更為突顯，對「臺灣人」的命運，做了更多角度的探討。尤其是隨著解嚴後言論空間的擴大，

以政治爲題材的美術活動和作品，由於主客觀條件的成熟，已蔚成一股強勁的風潮。

以一九九一年十一月展覽的楊茂林個展（臺北市立美術館）與黃進河畫展（臺中鐵路倉庫），可以說是這一波臺灣本土美術的代表。楊偏向政治的探討，而黃則以社會現象爲取材，而兩人恢宏壯闊的氣質則有異曲同工之妙，而在探索臺灣「人」的處境上，亦皆深具濃厚的人文關懷。另外三月份楊茂林於玫秀收藏室展出的「了解紅蘿蔔的N種方法」更以文字／圖像爲思考對象，建立文字與繪畫的新關係。而四月份玫秀收藏室的「臺北力量四人招待展」（吳天章、楊茂林、盧怡仲、劉錦珍）與五月份分別於木石緣、臺灣省美術館展出的吳、楊、盧三人「九○年代城市性格」，均可視爲這一股力量所爆發的熱量。批判的快感是他們的所長。

另一股重建臺灣本土文化的力量則來自漢雅軒畫廊的展覽：一九九一年三月份的許雨仁畫展、四月份的陳來興畫展「風景的重建」，以及八月份李美慧「自然空間山水與花」等，一連串強有力的展覽，再加上十一月展出的鄭在東「北郊遊踪」系列，與一九九○年十月邱亞才的「人性肖像」，更讓觀者如行山陰道上，應接不暇。他們諸人除了擁有各自獨特的風格之外，已打破中西繪畫的藩籬，並深具文學性的想像空間，他們與現實環境保持若即若離的態度，使得其作品更富於藝術的美感與內在心靈的展現，而他們對臺灣本土藝術的貢獻，在於個人內心與現實環境之間取得平衡；將七○年代鄉土繪畫的寫實表象溶入個人內在的情感與思考。

另一方面，以龍門畫廊的展覽爲代表，自一九九○

年十月的蕭勤壓克力、水墨展，五、六月份的「五月畫會紀念展」以及一九九一年姚慶章畫展，試圖將六○年代成長的先進畫家於廿年後的發展，提供給觀者一些反思，在追求與西方同步的前衛之餘，一個優秀的畫家，到底還欠缺甚麼？

在大型回顧展方面，以九月份臺北市立美術館的「廖德政回顧展」爲例，在他印象派的筆下，不時流露出那個時代特有的細膩感性與深厚鄉土關懷，給目前仍以印象派手法創作者一個沈思的空間，深具意義。

四月份於木石緣與九月份於高雄串門藝術空間，南北分別所推出的「施明正遺作展」，其意義不言可喻。政治與藝術之間的瓜葛也是很微妙的，藝術因政治的迫害而被忽略？與藝術因政治的傷害而再抹上一層特殊的光輝？在臺灣其實是一體兩面，無法分割的。

而代表九○年代新崛起的新人中，則以九月份美國文化中心所展出的「李民中個展」與龍門畫廊的「鄭君殿畫展」爲代表，他們的風格已逐漸完成，李民中的科幻世界與鄭君殿的抽象↔半抽象↔具象的手法，象徵臺灣超現實主義與抽象表現主義，經過臺灣客觀環境與個人主觀心靈轉化後，新的可能性。而悠閑畫廊於七月份所推出的「油畫新人系列展」（四位新人），亦可視爲探索九○年代新人風格的努力之一。

■水墨畫方面

一九九一年水墨畫方面的展覽，臺灣本地畫家固然不少，但大陸畫家的展覽在數量上亦是極多，顯現兩岸

文化在美術交流上已逐漸在穩定中進行。

　　在臺灣水墨畫家的展覽方面，可以看出余承堯、黃賓虹、李可染這一「密、黑、厚」路數的影響力依舊深遠，再與這一波臺灣本土文化風潮結合後，產生臺灣水墨新風格。客觀上，他們對臺灣的景物有深刻的觀察和領悟；主觀上，對筆墨的驅遣有相當的自主性，于彭、羅青、倪再沁、李蕭錕、蕭進興……等堪為代表。

　　于彭於五月份漢雅軒舉行的「園林清趣」出入古今，以現代人的新構思既重塑元四大家筆墨，又展現出現代人與山水的新關係，不論是古人筆下的山水、大陸的山水、還是臺灣的山水，或縱逸橫肆、或幽深綿密，均能以自己獨特的筆趣統合之。

　　一九九一年五月份於雄獅舉行的「母親、臺灣——臺灣風景五人展」（夏一夫、羅青、蔣勳、倪再沁、鄭善禧），這一次展覽中更可以看出這一波臺灣本土文化風潮所企圖重整的意義，另外五月份羅青於串門舉行的「水墨默劇」，則可視為其對描繪臺灣景物（檳榔樹）景觀（都市、公路）之餘，另一系列解構、後現代、語意學等創作方式的新發展。

　　從八月份於敦煌藝術中心舉行的「山水變奏——水墨四人展」（李蕭錕、倪再沁、管執中、李茂成）以及十月份於高雄國家畫廊舉行的「倪再沁水墨展」可看出水墨畫家由抽象表現到這一波回歸本土文化之間的落差。而倪再沁以厚實的創作方式，結合中西繪畫技巧以詮釋臺灣城鄉的景觀，另闢出自己一條穩健的道路，已形成一股風氣。

　　在大型回顧展方面，臺北市立美術館於一九九一年

九月底所推出的「陳其寬七○回顧展」，十分難得。水墨畫在這裡展現出極爲現代的新視野，且精品盡出；能窺得陳氏創作的全貌，也給這一波「本土文化」的工作者一個自我觀照的鏡鑑。藝術不可以弄「死」一個本來是「活」的觀念與思潮。陳其寬鮮活的創作態度，與死抱著一個風潮來創作者恰成鮮明的對比。

大陸畫家的水墨畫展部份，雄獅繼一九九○年十月「賈又福畫展」之後又於十二月份推出楊燕萍；而漢雅軒也於一九九一年元月推出「李華生畫展」、三月又推出已故的陳子莊（石壺）畫展。這些畫家作品各有自己的面目與創作手法，不像一般大陸流入臺灣的作品，有些是師門習氣未脫的習作，缺乏個人風格；有些則較近於插畫、設計，以造形、色彩爲主，容易喪失人文精神的探討，雖偶有佳構，但終流於形式。

■重彩、膠彩方面

曾經在日據時代奠定不錯基礎的膠彩與重彩，站在多元文化的觀點，也應該能發展出新的面目。但若以四月份於京華藝術中心展出的「膠彩名家六人展」與五月份悠閑藝術中心的「回歸自然的美術運動先驅展」（陳敬輝、陳進、林玉山、郭雪湖、林之助），則可發現膠彩畫的氣勢已在消褪中。若再與五月份隔山畫館所推出的大陸「周彥生工筆花鳥畫個展」，更可看出兩岸工筆、重彩勢力之消長。而三月份臺北市立美術館「林玉山回顧展」他早期的細膩之作，對今日畫壇，可算是相當具有反思的意義了。

■活動方面

四月份於龍門畫廊所舉辦的「臺灣當代女性藝術家特展」，隨後並有座談討論會，這類展覽活動立意、企圖均佳，可惜準備時間不夠，則無法深入，且會後應有人整理出座談內容，才能算是圓滿結束。

另外隔山畫館於一九九〇年十月所舉辦的「中華兒童水墨畫大賽」，成果於一九九一年四月份展出，這樣的活動有助了解兩岸水墨基礎教育的異同，對一向薄弱的臺灣水墨教育，可提供一些借鏡。

七月份於鹽寮舉行的雕塑實驗，爲臺灣本土的雕塑、裝置、地景、藝術，尋找到一個結合點與切入點，未來的發展空間未可限量。

■其他方面

一九九〇年十月於木石緣畫廊、串門藝術空間所推出的「楊英風版畫雕塑展」——鄉土系列（1952～1962）可以看出一位優秀的藝術家早期與成熟期作品之間的關係，而三月份於現代畫廊所展出的「楊英風雕塑、版畫展」亦是上述內容的延續。

在原住民雕刻方面，五月份於雄獅展出的「哈古首次雕刻個展——頭目的尊嚴」，可算是關懷本土藝術的展覽之一，讓大家多了解原始藝術目前的發展與未來可能的新風貌。

傳統的手工藝在多元化的現代社會裡，可能有甚麼

樣的發展呢，一九九〇年十二月份於文建藝廊所展出的
「粘碧華刺繡展」，提供了一種創新的方式，她結合刺
繡、編織、剪紙等傳統婦女手工藝（她的刺繡已溶入玉
器、銅器、陶器的造型語言，成為刺繡首飾，再與金工
首飾結為一體），隱然建立起後工業社會的刺繡美學，在
承先啟後上，具有重要的意義。

■結語

　　要在每月上百個、一年上千個美術展覽活動中篩選
出數十個展覽活動，事實上是困難重重的。主觀方面，
包括筆者個人的偏愛、關心的範圍、專業的限制；客觀
上，一個人分身乏術，無法北、中、南照顧齊全，而無
法親臨現場的部份，只能參考書面補充的資料。因此，
本文只能算是純屬個人喜歡去看（已經去過或非常想
去）的展覽活動報告而已。至於原先龐大的企圖──想
要從裡面預測未來發展的方向，則只能盡力而為，因為
手中資料不足做完整的論斷。雖然本文主要以「臺灣本
土文化風潮」為論述的主幹，自有其不周與以偏概全之
病。文中所謂的「本土文化」乃是一種廣義的回歸意識，
與八〇年代初、中期的世界性、國際化成一互補作用，
而非表象的、狹義的鄉土文化。成熟的「本土文化」是
建立在「世界性、國際化」的思考基礎上，也是將「本
土文化」的思考溶入創作生命與個人成長的歷程中，而
不是專指以鄉土景觀、景物為創作題材者。因此，我在
其他方面也有以各自的特質為論述的方向，以求變化，
這樣的補救，不知達到平衡的效果否。

在詩畫交會的十字路口上

十五世紀末的中國藝術發展1480～1499

■十五世紀末是中國繪畫的分水嶺

明朝初期，雖然沒有像兩宋一樣設有專屬的畫院，也沒像元朝成立奎章閣，但是在宮廷之中（仁智殿）卻聚集不少繪畫高手，他們的畫風包括兩大流派：山水方面，承襲南宋四大家李唐、馬遠、夏珪、劉松年的風格；花鳥方面，則繼承五代前蜀黃筌工筆設色的作風。以上兩大派別，後人通稱為院體派，以別於以元四大家為學習對象的南宗，也就是後人通稱的文人畫。

如果我們以十五世紀末(1480～1499)為分水嶺，往上溯源的話，我們會發現代表院體派的畫家真是人才濟濟，尤以宣德、成化、弘治之際為最盛，其間知名的畫家大抵皆在仁智殿。而相對於此際代表文人畫的畫家卻只有沈周、姚綬、杜東原、劉珏、夏㫬，頂多再加上洪武、永樂年間的王紱；但是洪武、永樂兩朝院體派畫家卻有周位、蔣子成、郭純、上官伯達、范暹、邊文進……

等多位，可見明代初期繼承院體派的北宗，實在是人才濟濟。

但是，風水輪流轉，從一五〇〇年（十六世紀）之後，整個畫壇情勢開始轉變，院體派畫家只剩朱端、郭詡、王諤、張路、蔣嵩、鄭顛仙……等。以浙派一門爲例，戴進以外知名的弟子只有方鉞、夏芷、仲昂、夏葵……等十二人而已；但是當時主導文人畫的吳門畫派除周臣、唐寅、張靈、仇英、謝時臣等融合北宗面目之外，自沈周而下（沈周時亦有北宗之法）知名者有孫艾、文徵明（文氏之靑綠山水亦是北宗之法），其他畫史留名者至少百人以上。以一個民間地區性的繪畫流派，百年之間在質與量上有如此的成就，在世界的繪畫史上雖不敢說是絕後，但至少是空前的。

■北宗所面臨的困境

我們不禁要問，爲甚麼經過了十五世紀末之後，會有這麼大的改變呢？在這一段時間內（1480～1499），中國藝術史上發生了那些事情呢？要談十五世紀末的畫壇就必須再往上推十年，從一四七〇年說起。當時整個畫壇形勢正處於靑黃不接之際，當時代表北宗的健將，浙派的大師戴進（1388～1462）已死去八年，而其得意弟子皆早卒，子孫又難克紹箕裘，其他弟子也和畫院的畫家同樣在發展上面臨了兩個問題：

1. 戴進之所以成爲北宗的一代大師，開創浙派，除了天賦條件外，他的學習對象非常廣博，最大的成就是結合北宋李唐、郭熙與南宋馬遠、夏珪的風格爲一體，

加以己意，開創了浙派的新風貌。這種集豐富的繪畫技術和知識於一身的例子，在明朝開創宗派的畫家作品中，例如吳派的沈周與華亭派的董其昌，都很明顯。蓋中國繪畫經過唐、五代、北宋、南宋、元等各代名家的努力之後，已累積了相當深厚的技術與知識，要成立自己的風格，就必須深入這些繪畫史上的知識和資訊。

但是，浙派的追隨者，並沒有再向整個藝術史做深入的探源，只是學習戴進成熟期（溶合李、郭、馬、夏）的面貌而已，久而久之，便流於一種形式與技巧的重複。

2.在畫院裡的畫家，一則創作題材易受皇帝個人主觀限制外，二則畫院的畫家在深受戴進影響之餘，有的墨守成規，有的將這種快速的運筆方式向前推展一步，如吳偉、鄭顛仙、張路……等，這一種風格，雖受後人譏為野狐禪，不入賞鑒，但卻傳入日本，與牧谿、石恪等禪畫在東瀛反而受到重視，真可謂失之東隅，收之桑榆。這種現象之所以發生，當然還牽涉到詮釋觀點與民族性情不同，而不全是作品本身的優劣。重「收」輕「放」的美學在明朝中葉還不明顯，等吳派興起之後，加上董其昌的南北分宗之論風行之後，寧取雅馴，不取雄放，就成了中國繪畫的唯一標準了，真是畫史之一大厄。

■吳門畫派興起的原因

元末明初，江南的蘇州、吳興、無錫、松江是魚米之鄉，也是人文薈萃之地，更是詩人、畫家活動的中心。元四大家曾在此遊歷並留下作品，紮下深厚的文人畫根基。明初畫家大都絕意仕途、隱遁山林，以書畫自娛，

與元代隱逸畫家有相通之處。這些詩人、畫家、書法家，通過父子、師生、親友的關係，交互影響，在百年之後，終於水到渠成，匯成藝術的巨流。

以沈周爲例，在他的親友中大都是詩人、畫家、書法家、收藏家、鑑賞家；而他自己也是能文能詩，書法學黃山谷而能得其硬瘦之精神，在繪畫上除專擅元四大家，遠追董巨外，並對荊、關、馬、夏風格有深入的研究（見《江山淸遠卷》），對浙派也有涉獵（於一四八○年臨戴進「謝安東山圖」），又旁及花鳥寫生，可見他在文化知識與技巧方面積累之深厚與廣博了。

西元一四七○年三月二日，唐寅出生，同年十一月六日，文徵明也出生了，在十五世紀結束前(1499)他們剛好都屆而立之年，也就是說此時他們剛好在詩、書、畫方面奠定了良好的基礎，羽翼剛豐，正準備投入藝術創作的行列中。以唐寅爲例，因爲屬於早慧型的天才，在十七歲時所作的「貞壽圖卷」一畫中，「山石樹枝如篆籀，人物衣褶如鐵絲」，可見其造詣，另外從他在一五○○年所作的「騎驢歸思」圖中熟練的用筆與幽雅的詩意，可以預言他將在十六世紀的畫壇中必然占有一席之地。至於外若稚魯，八、九歲語猶不甚了了的文徵明，雖較唐寅晚熟，但也不是晚得很離譜。依現有的文字資料（原蹟未見）記載，文氏曾在一四九三年畫「敗荷鶺鴒圖」，一四九五年畫「金焦落照圖」，一四九六年畫「雲山卷」，一四九七年書〈洗兒詩〉、〈贈徐生詩〉，一四九八年畫「橫斜竹外枝圖」，並書〈追和倪瓚「江南春」〉、書〈詠文信公事四首〉……等，可見在進入十六世紀之前的文徵明，在詩書畫的根底上也不弱。也由於他們兩位挾其

雄厚的藝術修養，積極投入蘇州畫壇，奠定了吳派「詩情畫意」的特色，不但提昇了畫家的藝術思想和社會地位，也改變了畫史的走向，從此文人畫（南宗）由隱而顯，院體畫（北宗）由盛而衰。

■詩情畫意與詩畫相發

畫上題詩，雖非自明朝才開始，但是特別講究題詩與畫面關係位置，以及筆法、墨色的統一，可以說是吳派的重要特色，不但大量題詩，而且詩句相當長，以沈周為例，他在一四八六年八月十四日所作的「十四夜月圖」拖尾所書的〈中秋月詩〉詩云：

> 少年漫見中秋月，視與常時不分別。老來珍
> 重不易看，每把深杯忘佳節。老人能得幾中
> 秋，信是流光不可留。古今換人不換月，舊
> 月新人風馬牛。後生茫茫不知此，年年見月
> 年年喜。老夫有眼見還同，感慨滿懷聊爾耳。
> 今宵十四已爛然，七客賞爭天下先。庭空衣
> 薄怯露氣，深檐穩坐仍清圓。東風軋雲輕浪
> 作，蕩把太清渣滓卻。浮雲雖欲忌吾人，壺
> 中有酒且自樂。舒庵況是吾故人，酒政有律
> 無譁賓。遞歌李白問月句，自覺白髮欺青春。
> 青春白髮固不及，且把酒波連月吸。舒庵與
> 我六十人，更問中秋賒四十。

詩與畫均流露出日常生活的興味，他的文字既不寄寓幽深，也不託古詠懷，直率的道出自我的喜怒哀樂。除了詩句之外，隨興的散文也可題畫，在作於一四九二年的

「夜坐圖」上，沈周自題了一段文字，這段文字在位置上幾乎占了畫面的一半，在內容上則闡述作此畫時的心情，以及藝術創作與外在現象的關係，是一篇代表明代文人畫特性的最佳自白，也是一篇幽雅的小品文，其文如下：

寒夜寢甚甘。夜分而寤，神度爽然，弗能復寐，乃披衣起坐。一燈熒然相對，案上書數帙。漫取一編讀之，稍倦，置書束手危坐。久雨新霽，月色淡淡映窗戶。四聽闃然，益覺清耿之久。漸有所聞，聞風聲撼竹木，號號鳴，使人起特立不回之志；聞犬聲狺狺而苦，使人起閑邪禦寇之志；聞小大鼓聲，小者薄而遠者淵淵不絕，起幽憂不平之思。官鼓甚近，由三撾以至四至五，漸急以趨曉。俄東北聲鐘，鐘得雨霽，音極清越，聞之又有待旦興作之思，不能已焉。

余性喜夜坐，每攤書燈下，反覆之，迨二更方以為常。然人喧未息而又心在文字間，未嘗得外靜而內定。於今夕者，凡諸聲色，蓋以定靜得之。故足以澄人心神情而發其志意如此。且他時非無是聲色也，非不接於人耳目中也，然形為物役而心趣隨之，聰隱於鏗訇，明隱於文華。是故物之益於人者寡而損人者多。有若今之聲色不異於彼，而一觸耳目，犁然與我妙合，則其為鏗訇文華者，未始不為吾進修之資，而物足以役人也已。聲絕色泯，而吾之志沖然特存，則所謂

志者，果內乎外乎。其有於物乎？得因物以

發乎？是必有以辨矣。於乎，吾於是而辨焉。

夜坐之力宏已哉。嗣當齋心孤坐於更長明燭

之下，因以求事物之理，心體之妙，以為脩

己應物之地，將必有所得也，作夜坐記。

除了繪畫原有的造型與色彩之外，更添加了音響的效
果，而吳派「詩情畫意」的特色，在沈周的手中奠定了
良好的基礎。

　　唐寅的詩文，與祝允明、文徵明、徐禎卿，合稱「吳
中四子」，在當時即有很高的文名。王世貞評唐寅詩說：
「唐伯虎如乞兒唱蓮花落，其少時亦復玉樓金埒」，不免
過苛。

　　以唐寅〈漫興十首〉為例，雖然並非出於一時之作，
作於會試歸來，遭受重大打擊之後（約卅一、二歲），非
一般泛泛遣興可比。詩句錘鍊而又自然，情感厚實，大
抵言自身遭遇，渲染力極強，詩風已能自成一家。其中
「短蓴風煙千里笛，多情絃索一牀塵」、「杜曲梨花杯上
雪，壩陵芳草夢中煙」……等句，尤為精采特出。

　　文徵明的詩才雖不若唐寅之高，用以題畫，亦足以
應付。在文氏廿八歲時，其子文彭彌月湯餅之會，徵明
賦七律二首：

　　其一

三十相將始洗兒，百年回首即非遲。祖書敢
謂今堪託，父道方慚我未知。願魯難憑蘇子
論，勝無聊有樂天詩。人間切事惟應此，對
客那無酒一卮。

其二

> 春風一笑錦絅兒，共道頭顱較我奇。門户關
> 心能不喜，賢愚有命可容期？百年正賴培來
> 久，萬事誰云足自茲。五十親老遺世網，從
> 今都是弄孫時。

在親友面前賦詩，反映日常生活的喜事，文字平易
近人，父子之情流露。另外文徵明在臨摹黃公望「溪閣
閒居」圖中題詩云：

> 幽人娛寂境，燕坐詠歌長；
> 日落亂山紫，雨餘疏樹涼；
> 閒情消世事，野色送秋光；
> 仙容知不遠，細語遶崇岡。

一五〇二年，文徵明三十二歲時，也有詩兩首：

〈追和劉協中韻〉

> 殿堂深寂竹床閒，坐戀桐陰忘卻還；
> 水竹悠然有遐想，會心何必在空山？

〈題吉祥菴〉

> 塵蹤俗狀強追閒，慚愧空門數往還；
> 不見故人遺約在，黃梅雨暗郭西川！

在這三首詩中正可看出徵明的才性屬沈潛厚實，有
斯情始有斯文，不作浮泛之詞。

吳派經過沈周、唐寅、文徵明的努力與開拓，終於
奠定了「詩情畫意」、「詩畫相發」的特色。而他們真實
流露，不故做姿態的詩風與散文，在當時一片擬古風氣
之中，算得上是一股清流，在我國文學發展史上，占有
重要的地位，也為中國文人畫中「詩、書、畫」三者，
提供了良好的互動關係，相輔相成，融為一體。

■十五世紀末中國藝術的成就

　　明朝中葉藝術的重要演進可以分爲兩個階段：

　　第一階段的中國繪畫歷經唐、五代、北宋、南宋、元之後，各種繪畫的風格，在藝壇人士共同努力之下，不斷有人繼承、融合，與開創。戴進與沈周分別代表第一階段的融合（從明朝初期進入中期）。戴進的成就是將元代南宗逐漸衰弱的李郭派（董其昌所謂學李郭者俱爲前人蹊徑所壓，不能自立堂戶），成功的引入北宗李、唐、馬、夏風格之中，並旁及米家雲山，斟酌己意，終於開創新的繪畫風格。這種新風格，既是中國繪畫傳統的，也是戴進的；技巧內容都十分成功優秀。而沈周的成就則是融元四大家爲一爐，並吸取馬夏派和浙派用筆的硬度和力感，開啓了「以元人筆墨運宋人丘壑」之新方向。沈氏有「粗沈」、「細沈」，就像文氏有「粗文」、「細文」一樣，兩人均同時擁有一種以上的風格，這些截然不同的風格，必須既能反映自己的面目，又能成功而優秀的承繼傳統，這是相當難以達到的境界。

　　第二階段的代表人物是唐寅、文徵明和仇英，唐寅的繪畫以李唐、劉松年（董其昌所謂「非吾曹易學也」，爲根柢，並泛學李成、范寬和元四大家，在保留了北宗雄壯的山勢之餘，又能脫胎換骨，以線代面，改變了斧劈的內涵與氣韻，開創了自己「秀潤而超逸的面貌」。而文徵明的的成就則是在元四大家之內加上趙孟頫的拙趣，並結合北宗趙伯駒、伯驌（董其昌所謂「積劫方成菩薩」的北宗）的青綠設色，創出「既鮮麗而清雅」的

畫風。至於仇英則是將李思訓派的青綠山水（董其昌所謂「精工之極，又有士氣」）加入南宗的筆墨韻味，使其筆法更活潑、抒情，使畫面在工整中見放逸，開創出「豔麗而秀雅，繁複而幽閒」的境界。

此外，在吳派四大家中沈周、唐寅、文徵明三人，除了在繪畫上有極高的成就外，在當時的文壇亦占有相當重要的地位。

在十五世紀末，十六世紀初之際，籠罩在當時文壇的正是前七子的復古之風，這一股以李夢陽(1472～1529)、何景明(1483～1521)為首，主張「文必秦漢，詩必盛唐」的文藝思潮，其聲勢正如日之中天，可是他們對整個文化史，卻缺乏整體的認識，加上盲目與偏見，使得作品既不通順，又無生趣。而沈周、文徵明、唐寅諸人的詩文，卻都能以真性情、真感受，表現出浪漫的情趣，以矯時代之弊。再加以十六世紀初王陽明(1472～1528)「致良知」哲學思想體系的完成，終於開啓了晚明浪漫主義的思潮，而沈周、唐寅、文徵明之所以能得時代之先聲，與他們深入參與整個藝術的演變有密切的關係。

總之，十五世紀末(1480～1499)的中國山水畫正處在南北兩宗相互激盪、衝擊的時代，為十六世紀吳派的興起，奠定了深厚的基礎，也創造了中國山水畫的新時代，而他們打破南北兩宗的藩籬，樹立各人獨特風格的氣度與精神，留下了豐富的遺產，供後代畫者不斷深入的研討與發揚。

魔

力

空

間

鄭在東論

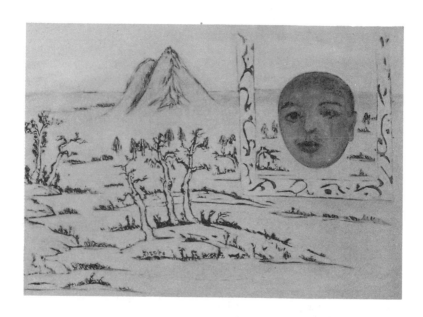

存在是一片荒蕪的記憶

鄭在東的繪畫歷程

藝術的眞髓 ─────────

　　細數西洋現代繪畫的流變，我們可以有條理地描繪出一道明顯的發展軌跡。當「印象派」改變了作畫的時間與空間後，爲了掌握瞬間的光與熱以及空氣，逼的畫家們祇好採用單一的視點、不能像「古典派」採多觀點做局部的觀察與描寫，從這一點正預示了西洋現代藝術朝向更直覺、更感性、更個人化的道路邁進。到了「後期印象派」，塞尙是第一個對「掌握瞬間的印象」感到不足的畫家。比起瞬間的光與空氣，他寧願關心實體與構圖，均衡與結構，他強調「形象造型」的重要性。到了梵谷，他關心的是物象結實的輪廓，而不是雰圍或破碎的筆觸，這使他不得不與正統的印象派分道揚鑣。到了高更，他採用平塗的色面再加以輪廓線，這種大塊面的明暗對比，也是對正統印象派分析性的技法一大的反思。上述三人代表了典型的現代藝術家，他們接受了當

代新思潮的洗禮後，還加以深刻地批判（印象派），不管他們各自的風格是如何的特異，我們仍然能看出他們作品中的時代通性，也就是印象派偉大的特質之一──簡明而統一的主題。沒有印象派，他們三位不會有今日的成就，沒有他們三位，印象派的成就，也不會如此屹立不搖。吸收與批判，成爲藝術史與藝術家之間的良性循環。

矛盾的籍貫與出生地

　　鄭在東，祖籍湖北，一九五三年出生於臺灣臺北市，這種祖籍大陸，出生成長在臺灣的經驗，常使他處於非常尷尬的境地。尤其在臺灣本土意識高漲的近幾年，迫使他對自己多年來深植於臺灣的「根」，不斷地加以探討與質疑。當他有心認同自己是一個土生土長的臺灣人時，臺灣人卻反而懷疑他們這一類人的忠誠、可信度了。這種「籍貫」上的漂泊感，後來成爲他繪畫表現上的一大特色。

　　在成長的過程中，鄭在東並沒有顯示出對文學、藝術的特殊才能或興趣，在他的求學過程中，可以說是渾渾噩噩的混過去了，在升學主義的教育政策之下，就讀「強恕中學」的他，對於茫茫的未來，不曾對自己有過甚麼熱烈的希望與期許，一切都顯得興趣索然，而且枯燥無味地令人無法忍受。也許，他是有著強烈情緒的人，那種情緒是屬於不滿與反叛，對成人世界既定的規則，感到極度的不耐，想徹底的否定掉這種單一的價值觀。但是，他唯一能做的卻祇是行動上消極的抵抗、以及思

考上不斷地質疑與批判。這種對於任何事物均加以批判與質疑的性格，養成他日後對任何藝術理論均不信任，祇相信自我直覺的特性。

闖進藝術大門

高中畢業後，十九歲的他，甚麼事也不能做，每天到處閒逛。有一天，竟然逛到了楊興生的畫室門口，從此，開啟了他走向藝術的大門。在楊老師那邊，他並沒有學習甚麼實用的表現技巧，但他學到最寶貴又豐富的現代藝術思潮。經過了後期印象派、野獸派、表現主義、立體派、達達、抽象、超現實……洗禮後的現代藝術，已是百無禁忌，無拘無束的，既沒有教條的束縛，也沒有律法的禁戒；這是一個可以讓一個情感充沛的年輕人自由自在，徜徉其間，流連忘返的國度。在這裡，所有的典範與規則，都祇有一個功用，那就是被「叛逆」；在這裡，他找到了自己要表達的東西了，那一直潛藏在內心深處，模模糊糊地存在的東西，逐漸的，清醒了，而且不斷地成長、茁壯。換言之；他一開始喜歡繪畫的主因，與其說是繪畫可以表現什麼，不如說是繪畫可以不必顧忌什麼，可以自由自在的發洩內心的情緒，對於歷史上崇高的典範，以及俗世認可的美，不斷的否定與質疑，那種叛逆的快感，有著英雄式的悲劇美。

背叛的一代

對於在臺灣成長的年輕一代藝術家，尤其是讀過高

中的，不管他們有沒有上過大專，都有一個共同的夢魘
——那就是「大專聯考」，那是單調而獨斷的價值觀的具
體象徵，許多人因爲它抹殺發展自己的志向與興趣的機
會，每天不斷地背誦「正確的知識」。所以一有機會，這
一代的年輕人，在內心深處，必會對既定的標準法則，
予以激烈的背叛。這與臺灣年長一輩的藝術家大大的不
同，臺灣年長一輩的藝術家的成長與生存，反而是依靠
著這一套的教育體制；換言之，這一套教育機器間接或
是直接的肯定了他們的學歷、知識、甚至藝術創作（其
實祇是藝術教學範本），因爲他們太過於依附教育體
制，不敢直接的表達自我的感情，也不敢狂熱的批判現
實，他們的藝術既曲折模糊又軟弱無力，深怕得罪當權。
反而七、八〇年代所陶冶的藝術家，有意的脫離（背叛）
了教育體制後，才能更直接的表現自我，更徹底地反映
現實的生活。這種分別，剛開始是不自覺地，後來會越
自覺、越極端。這也是文化、資訊、社會財富累積後必
然的趨勢：只有藝術教育者豐富的知識與高尙的品味
中，才可能培養出極端個人色彩的藝術工作者。

　　自從踏入楊老師的畫室後，他瘋狂的迷上了繪畫，
可以說一有時間就埋頭作畫，畫到精疲力盡爲止；因
爲，他找到了發洩情緒的地方了，那種情緒渲洩時的快
感與渲洩後的平靜，是無法用筆墨形容，也是無法用任
何物品代替的。

　　由於熱愛藝術，於是他重新考慮投考大專院校的美
術系；重考失敗後，他曾有再考的計劃，並在藝專旁聽
過一段時日。後來轉移興趣在電影上，投考世新電影科，
畢業後，曾在「六朝怪談」一片中擔任王菊金的副導，

在電影圈待了一陣子，覺得不能適應那種複雜的人事環境，於是重新回頭再拾畫筆。畢竟，繪畫比電影更容易完成個人的風格，也更能直接表現個人的內心世界。

創作歷程

雖然，鄭在東也曾做過版畫、石雕、陶藝等其它材質的探索，但創作的質量均不足與其繪畫相比，在他將近十六年的創作生涯中，我大致把它分為三期：

§早期：1973～1980

雖然，藝術上的每一條原則與典範，任何人都可以叛逆，但徒叛逆仍不足以言創作，沒有吸收，如何反叛呢？既然要創作，就得在繽紛的現代藝術上浸淫、摸索，尋找與自己內心契合的表現方式。在早期的作品中，我們可以發現到那種尋覓自我的軌跡。這個時期，他用身邊的人物為主要的題材，其中以「瘦削的男人」(1979)以及「黑禮服的人」(1979)為代表，可以看出早期的鄭在東，很快就能掌握現代藝術的特質，放棄表達三度空間的透視法，採用感性的線條與色彩所塑造的二度空間。換言之，他放棄了客觀現實的細節描寫，而採用較主觀、較內心的表現方式。這一點，很明顯地，是對瀰漫整個臺灣畫壇的「印象派」一種反省與思考，也是對「五月」、「東方」畫會空虛的內涵，做一積極的建設。綜觀這一時期的作品，略有表現派的風格傾向，人物大多呈現憂鬱的氣質，那是因為年輕的關係吧。這些人像雖然讓我們想到梵谷或盧奧，但是每個人物各別性格的

表現上，則有待更進一步的加強。

§中期：1980～1983

這個時期他的畫風逐漸轉變，主要以風景為主，尤其在一九八一年間創作了不少海邊系列的作品，例如「紅太陽」、「紅瓦屋」、「玫瑰紅的房子」、「橘紅色的屋頂」、「藍瓦屋」……等一系列的作品，線條運用更見收放自如，更具動勢，用色益見單純、強烈。此時鄭在東已可以隨心所欲的掌握線條與色彩的純粹造型，在情感上也落實在區域性的本土回憶（臺灣、某個海邊小鎮或者有工廠的郊區）。他的風景，讓我們覺得似曾相識，可是卻又不能確定，像一處兒時嬉遊的庭園，久已荒廢破敗，被埋在記憶的深處，卻又不經意的重逢在箱底的相簿上。

另外還有一些作品，例如：「廣場」(1981)、「籃球場」(1982)……等畫面上運用更多的白，來製造荒涼、寂靜的感覺，這種寂靜不是寧靜，而是深深的不安。

§近期：1983～1988

在這個時期，鄭在東結合了早期的人物與中期的風景，把他熟悉的人物，包括父親、母親、自己、妻子、女兒，放置在怪異的風景上。由於畫面上時常用白色顏料抹刷，塗去不必要的枝節，使得人物與樹木、屋舍等景物均呈現剪紙式的銳角，感覺上整個畫面好像是用好幾張不同的照片經過剪裁後，硬生生併貼在一起；一件往事重疊在另一件往事上，有些是不堪回憶，或是記憶不清而被掩飾、塗抹掉；每個事件好像互不相干，卻又

各自散發出某種神秘的關連。

這個時期的代表作品有「蒼白的人」(1984)、「紅沙灘」(1984)、「橋上騎馬」(1985)、「松柏與墳」(1986)、「清風明月」(1986)、「墳上花」(1986)、「崎嶇」(1986)、「母親與墳」(1987)、「貓、狗、人」(1987)、「鶴的寓言」(1988)、「芭蕉、流水」(1988)、「祖與孫」(1988)、「父與女」(1988)……等一系列作品，均散發出存在的虛浮感與超現實的夢魘和不安，也使這一系列的作品更具有人文性。這也是因為鄭在東十六年來的創作，不斷地累積「記憶的符號」，這些符號也不斷地隨著歲月的累積而呈現更豐富的象徵意義，以及更深厚的感性。舉例來說，他畫自己家中祖孫三代，像是對這個家族曾在這一塊土地上生存過的一種記錄，那種修族譜式過度的專注，卻反而讓我們懷疑，鄭在東到底在懼怕甚麼，難道說，如果沒有這樣專注的記錄，他們家族生存的事實，就會被修改、塗抹、甚至完全的被湮滅掉嗎？存在於臺灣這個事實，為何讓他（以及他的家族）如此的不安？鄭在東的畫從來不解答問題，反而是不斷的提出質疑。

結論

鄭在東近期的作品，常常使用潛意識的手法，讓「記憶的符號」自動的流出來。因此，他的繪畫較不具有分析性，卻有濃厚的概括性。這種注重直覺表現，注重情感渲洩的「新繪畫」，也是鄭在東屹立於畫壇最特異、最令人感到「不解」的地方。事實上，只要我們站在「質疑」與「叛逆」這兩個角度來看，也就不難發現，鄭在

東吸收了整個西洋現代藝術史後，卻又積極擺脫近代藝術傾向理性化的危機。憑他真實的感性與直覺，將油畫這種純西方材質的藝術活動，完全落實在他個人的身世與生活，意識到臺灣社會的現狀與未來，也反射到整個中國近代史荒亂的內戰以及頻繁的遷徙與流亡。

最近，鄭在東畫了一批水墨畫，諸如「母親系列三連作」(1988)、「魚籃大士」(1988)、「庭前落花」(1988)、「海邊夫妻」(1988)、「回頭一看」(1988)、「海角一景」(1988)……等作品，將他在油畫布上多年的創作經驗，應用在宣紙上，竟也如魚得水、瀟灑自然。若能持續下去，他必然為中國水墨畫開創一個全新的面目。

徘徊在符號與典故之間

鄭在東的感性世界

　　鄭在東喜歡從他自身的生活經驗中取材，再轉化為繪畫的符號：在人物上，以他的家族為主，包括他的父、母、妻、女，以及他自己；在景物上，以臺北郊區為主，包括淡水河、觀音山、陽明山公墓、關渡大橋等與他生活息息相關的場景。按道理說，這些明確的題材，會使他的作品明朗而易懂，而事實上又不盡然。其原因到底在那裡呢？以下我分為三點來剖析鄭在東的創作理念，以便更深入他的感性世界。

雙關與歧義

　　鄭在東大部分的繪畫符號，雖然都是非常具體而容易辨認，但是這些具體的符號組合在一起時，就會產生非常多的雙關與歧義。每個符號除了本身固定的含義之外，因為符號之間互相指涉、補充、矛盾、衝突的結果，又產生了另一層更深的內涵。舉例來說：

　　以「五號水門的堤防下」一幅為例，從畫面中很清

楚的可以看出整個畫面的記憶符號是：一個小孩、空曠地、河、橋、都市等，但是因為這個小孩與地面之間的關係非常奇特，是躺？是爬？還是懸在半空？因為姿態的怪異，而產生了空間上的雙關與歧義，也產生了內涵上的雙關與歧義，這個孩子是被棄置了嗎？這個孩子有象徵的意義嗎？又象徵了甚麼？

另外，在「觀音山對面是大屯山」一幅中，整個畫面的記憶符號是：淡水河、觀音山、父、子、河岸等，由於用色較暗，感覺上好像是夜晚，也因為是平塗的關係，整個畫面也有一種剪貼的效果。但這些都不會產生甚麼問題，問題在於這對父子之間複雜的情緒。這對父子是抱在一起？是表示父子情深、血濃於水？可是，為甚麼要在夜晚的河邊呢？是父親緊抱著孩子不放？還是孩子在極力擺脫父親的限制？這讓我們聯想到王文興的小說《家變》。父子之間除了父慈子孝外，其間種種錯綜複雜的情緒。鄭在東在此提供了許多心理學以外的不同觀點。

這一類的作品除了父子之外，也有以母女、夫妻、祖孫為題材，但表現親屬倫理之間錯綜複雜的情緒，則是一致的。

隱喻與暗示

鄭在東除了一貫從生活經驗中提煉出繪畫符號外，另外他也因畫面的需要，而隨時創造出新的符號。這些符號的意義有些是隱晦的：例如火焰，是象徵戰火？荒煙？或者是代表熱情？這些火焰的意義，隨著畫面的氣

氛以及其它符號的搭配，產生不同的感覺，但若要真正指明其意義，則是非常的隱晦。這些符號雖無定解，卻是可以感受的。除了火焰外，還有斷頭、殘肢、盤子、白鶴、烏鴉等，這些符號，一方面讓我們感到一種不安與不祥的暗示，另一方面，也強化了整個畫面的視覺效果，賦與鄭在東作品超現實的魅力。

當然，若我們有心進入鄭在東的感性世界，我們可以把那些飄浮在畫面中的頭像，當做是自畫像，像作者的見證與簽名一樣。因為這些景物都是他所熟悉，他來過了，然後他走了；但是還有某些東西還留在那裡，永遠帶不回去了，或者是他的某種情緒在那裡遺失了，卻永遠找不到。有時，這些頭顱也讓我們聯想到敦煌佛像的佛頭，在世界各地飄泊，卻永遠尋不到「自己的身軀」。這種「失去身軀」的頭顱，也讓我們意識到近百年來，整個中國在各方面的遭遇，也有類似的情境嗎。

符號與典故

最近鄭在東也嘗試採用二連作或三連作的方式作畫，這種方式除了具有擴大原有繪畫符號的涵義外，也使他的繪畫符號成了象徵的原型，成了鄭在東自己的「典故」，如果熟悉這些典故，會讓我們更容易進入他的內在世界。有趣的是，他最近的三聯作中，也引用了典故的觀念，對典故做一次重新的探討。

三連作依次為「江干雪意」、「枯山水」、「鵲華秋色」，在這三張畫作中，有屬於傳統中國畫的典故，包括王維的「江干雪意」與趙孟頫的「鵲華秋色」；有屬於禪

宗的典故，包括「南泉斬貓」（鞋子）、「枯山水」（石頭的排列方式）；有屬於鄭在東自己的典故，包括「頭顱」、「奇異的空間」。這些典故在運用時，有些取其局部，有些祇是點到爲止。但是，熟悉這些典故的讀者，就能感受到，被轉化爲繪畫符號後的典故，與原典之間若即若離的差距，而這些差距，所衍生出來的疑問，正是這一類作品的趣味中心，也是最耐人尋味的地方。

如果說家族人物與臺北郊區，是鄭在東生活中最熟悉的事物，他將這些事物轉化爲繪畫的題材，成爲他的記憶符號；同樣地，喜歡傳統中國藝術和禪學的鄭在東，也可以將這些他所熟悉的事物，轉化爲繪畫的題材，成爲他另一組記憶的符號。

在這裡，我們可以發現「典故」與「符號」之間微妙的關係，所謂典故，也不過是「多數人認識的符號」罷了；而「符號」如果流傳長久，也會變成典故的。鄭在東將古代的典故與自己的繪畫符號並置在一起，靈活運用符號與典故的關係時，是否意識到，如果他的作品也能流傳久遠，而且多數人都能認識，那不也是另一則文化的「典故」嗎？

在濁臭的淡水河中
洗滌靈魂

鄭在東的臺北情懷

　　當十六世紀葡萄牙人從太平洋上遠望一座青蔥碧綠如一塊翡翠的小島，大聲讚嘆「Formosa」（即「呀！美麗之島」）之後，臺灣的一景一物、一花一草也開始慢慢出現在詩人、畫家筆下。清康熙三十年，任「分巡臺廈兵備道兼理學政」來臺的高拱乾，就曾以「臺灣八景」為題（安平晚渡、沙鯤漁火、鹿耳春潮、雞籠積雪、東溟曉日、西嶼落霞、澄臺觀海、斐亭聽濤）系列地創作臺灣地理景觀的詩。在這方面連橫的頁獻更是功不可沒，除了著名的《臺灣通史》之外，他在《劍花室詩集》中，大量地以臺灣地理、景物為題材，如劍潭、圓山、八卦山……等，而現代詩人鄭愁予，更以現代手法，呈現臺灣新美感，如嘉義、左營……等詩，其中〈俯拾〉描寫臺北盆地極為生動鮮活，原詩節錄如下：

　　　　臺北盆地
　　　　像置於匣內的大提琴
　　　　鑲著綠玉……
　　　　裸著的觀音山

遙向大屯山強壯的背彎

施著媚眼

向左再向南看過去

便是有沈沈森林的

中央山脈的前襟了

基隆河谷像把聲音的鎖

陽光的金鑰匙不停地撥弄⋯⋯

　　鄭氏將地處亞熱帶臺北盆地的山光水色描寫得有
聲有色、不落俗套，讓我們感受到五〇年代臺北的景物
與風情。

以繪畫表現地理景物的傳統

　　在繪畫方面，由於日據時代石川欽一郎等日本在臺
美術老師喜歡出外寫生，因此當時以臺灣特定的地理、
景物為題材的作品相當多。在膠彩畫方面如郭雪湖的
「圓山附近」、林玉山的「大南門」等；水彩方面如倪蔣
懷的「雙溪夕照」、藍蔭鼎的「北方澳」等；油畫方面如
陳植棋的「觀音山遠眺」、陳承藩的「芝山岩」等不勝枚
舉。雖然他們的畫風因時代的限制，大都在印象派與野
獸派之間，但他們已經學習到靈活應用水彩、膠彩、油
畫等外來的材質，表現自己對土地的感情，換言之，他
們已將自然的風景與地理，利用世界性的繪畫語言轉變
成臺灣人自己創造的文化，而形成臺灣繪畫傳統之中一
股深厚的力量。這股力量經過七〇年代鄉土運動的洗
禮，按理說應該是發展的新契機。可惜這一波運動與「超
寫實技術」和「懷舊情感」糾結在一起的結果反而越偏

離現實，成了逃避現實的藉口，無法眞正傳遞現代人對
地理景物的情感與思考。

　　鄭在東有感於這一股美學力量的消褪與低靡不振，
決定以新的情感模式和表現方式，重新對這一塊地理景
物賦予新的美感，遂以「北郊遊踪」爲主題，有計畫的
做一系列探討。

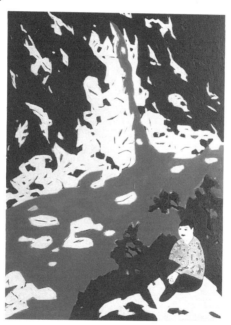

北郊遊踪：外雙溪聖人瀑布
1991

　　身爲一位從小在臺北長大的畫家，鄭在東的藝術一
直與他周遭成長的環境有著密不可分的關係，「淡水河
不但孕育了臺北的風情，也啓迪了我年少的情懷。」（見
鄭在東〈河波盪滌的臺北〉《中國時報·人間副刊》80·
8·22）這一句話不僅說明了他的成長與淡水河的關係，

也一語道破他的繪畫與淡水河之間的瓜葛。「淡水河這條顏色深暗、薰氣刺鼻、飄浮著碎物的河水,不失是洗滌我成長過程中憂鬱的清泉。」原來如此,難怪在這一系列作品中,即使在最明亮的色彩背後也都暗含了沈重的情感,無法輕快起來;對鄭在東而言他是寧取沈重而去輕快的,他這種藝術特質讓我想起民初的大詩人聞一多,他形容藝術是「帶著腳鐐跳舞」,而他的名作〈死水〉既是「清風吹不起半點漪淪」,又是「破銅爛鐵」、「膾羹殘羹」的大熔爐,但終於要讓「銅的綠成翡翠」、「鐵罐繡出桃花」、「油膩織層羅綺」、「黴菌蒸出雲霞」。鄭在東寧捨一廂情願的「懷舊情感」與「田園牧歌」式的感情,而代以面對現實的反思,他寧願面對污濁的淡水河,接受它的盪滌,而不盲目地歌詠不再美麗的景物。鄭在東可以說繼承了這一股描繪「地理景物」的深厚傳統,而又加以創新。

游於藝,也遊於山水之間的傳統 ━━━━━━

　　另外在這一系列「北郊遊踪」的作品中,鄭在東也巧妙地揉進了中國美學中「遊」的觀念,舉凡烏來、碧潭、金山野溫泉、觀音山、大屯山于右任墓園等十幾處臺北近郊的風景,不僅是伴隨他個人成長的地方,也是他與友人放情於山水的遊踪所在。

　　莊子是中國最早提出「遊」的藝術思想家,「遊」是一種精神得到自由解放的境地,到了魏晉,因山水詩大興,而山水畫也已開始萌芽,人與山水不斷地對話之後,造成了中國山水畫獨樹一格的盛大局面。「蘭亭修禊」,

不僅是個人縱情山水而已，也是知交好友相忘於江湖的地方。而中國山水畫南宗的領袖王維，在〈山中與裴迪秀才書〉中，因感良時美景而欲邀裴迪同遊「輞川」（水墨畫的聖地），所謂：「當待春中，草木蔓發，春山可望，輕鰷出水……儻能從我遊乎！」中國的山水畫家不但自己要游於藝、遊於山水之間，也要同友朋一同游於藝、遊於山水間。鄭在東在有意無意之間，援引了中國這一「與友朋共遊於山水」的處世哲學與山水美學，使他的「北郊遊踪」系列油畫作品，更富於中國山水美學的特質。

累積新的文化典故

藝術文化，很少是一種發現、發明，甚至多半連獨創也談不上。事實上文化是一種更多的轉換與深化作用，以特定時空的地理景物來傳遞當時的文化狀況，這一點並不是現代人才發現的。我們雖未親臨十九世紀的巴黎，也能透過印象派的繪畫來「深入」體會當時巴黎（塞納河）的文化風情。相對於這樣的思考，鄭在東是以畫作來探討廿世紀末臺北（淡水河）的文化與風情。其實，不僅巴黎是如此，中國的「蘭亭」、「輞川」、「富春山」、「西湖」、「赤壁」……等地理名詞，也因為文學與繪畫的累積，而成一種文化的典故，提供後人做藝術的題材與創作的源泉。鄭在東看到了這種結合地理景觀與文化的重要性，以及它背後嚴肅的意義，今日不做，更待何時？而鄭在東企圖以臺北近郊十多處風景點，以淡水河貫穿、連接成線，再環繞著臺北盆地四周成為面，

具體而明顯地展現區域性的文化特質。這種畫風，不是從現在才開始的，他早期作品中的海邊風景與郊區的景物，均是臺北近郊所特有的，只是地點不夠明確罷了。此次「北郊遊踪」系列，則落實於特定的地點，若不如此則文化無法固定、附著於地理名詞之上。

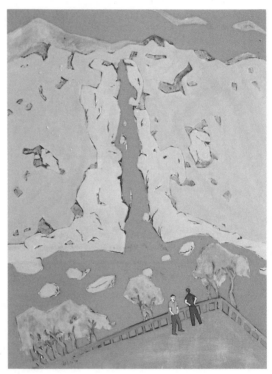

北郊遊踪：烏來
1991

期待更寬廣的美學與批評

在邁入廿世紀的九○年代之後，臺灣的社會越來越呈現多元化的傾向，不僅各種藝術流派雜然並陳，且每

一位藝術家均可吸取不同流派的思想與手法，或重新排列組合，或加以變形錯置，以提鍊出自己的繪畫語言，這是十分難得而可喜的現象。而藝術評介方面的工作也該順應此一趨勢，以更寬廣的心胸來了解、詮釋每一位當代畫家的作品，不要急於將某一些畫家強歸於某一類流派中，而忽視他們的相異之處，與各自發展的特質。再者，由於兩岸文化交流的頻繁，大陸文藝理論的著作以及大陸研究臺灣文學、藝術的評論大量湧入臺灣，有人習焉而不察，就直接套用大陸統一的美學觀點——「社會主義現實主義」的意識形態，來批評臺灣的藝術，而陷入了劉再復所警告的「美學暴君」的牢籠中（見香港《廿一世紀》一九九一年六月・第五期）而不能自拔。以鄭在東為例，他的繪畫可以是抒發「個人感傷」的「新文人畫」，但也可以是展現「區域性文化特質」的「新表現」，畫家早已不拘限於一家一派，藝評家又何必死抱著「認識」、「再現」或「反映」的片面美學，而獨尊一家之言呢？

總之，鄭在東以幾近硬邊式的大塊面手法，剪裁出人物與風景，而人與自然故意「生硬」的組合，卻諧擬出一幅「天人合一」的理想境界，待要仔細一覽山水的細節時，卻已被塗抹成一片沒有任何雅趣的單色畫面了。縱然如此，我們仍要縱情於這樣的山水之間，努力地搜索即將消失的一丁點雅趣。淡水河雖然濁臭如一灘死水，但套一句聞一多的詩句：

這裏斷不是美的所在
不如讓給醜惡來開墾
看他造出個什麼世界？

「記憶」或「遺忘」・
「眞實」與「虛構」

鄭在東「臺北遺忘」

我自己曾經費盡心力地去追索一條記憶在童年的河流。記憶中，那是一條遙遠、神秘、茂密、幽邃的河流；但是，廿年後，當我驀然回首，想要抓住一點童年的甚麼的時候，卻發現，那一條在童年中蜿蜒環繞的河流，早已不見了；或者說，它變成一條離你家很近、很小、很淺的小水溝而已。造成現實與回憶巨大的差距，有許多原因：可能因爲你長大了，對距離、大小的看法改變了；可能人面桃花、滄海桑田、物換星移了；更有可能是童年的回憶，經過多年的夢境不斷地篩選、淘汰、發酵、醞釀，最後才蒸餾出幾滴最精華的美感，讓你終生回味。因此，也有可能是你把童年給記錯了。

畫家鄭在東繼一九九一年「北郊遊蹤」系列之後，最近所推出的「臺北遺忘」系列，在題材上，可以說是沿續上一個系列，以臺北近郊的景物爲主，尤其是指名道姓的定點景物，更可見其持續探索臺北這一區域空間文化特質的雄心與毅力。這些景物不僅伴隨他一同成長，更是他童年的記憶與美感氛圍所沈積的最底層。

在技法上，他援引國畫中「界畫」，這種工匠味十足，時常被譏為沒有「文人味」的繪畫手法。幸好，這些本來十分平板的線條，在其精心處理之下，竟也有濃淡乾濕、輕重緩急等水墨之美，或許在潛意識中，這是他對於他被歸為「新文人畫」的一種調侃，所以援引了這種最不具文人雅致的工匠畫技吧！

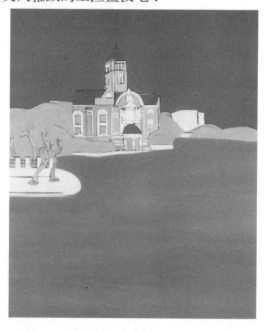

菸酒公賣局
1992

在內容與思想上，他逐漸偏離、逸出「北郊遊蹤」裡「與友朋共遊於山水的處世哲學與山水美學」（詳見上文）；圖中的山、水、人、建築物的關係位置，也不似「北郊遊蹤」般的確定、明晰；取而代之的是景物之間的一種不明確、待查證的相關位置，而大塊面的白色塗抹，讓我們產生一種空洞與不安，甚至是一種不祥的徵兆。乍看之下，好像曾經在這裡存在過的人或物，隨著年代

的久遠，逐漸被遺忘了；但仔細一想，那種空白的不安，有時是一種硬生生的塗抹，甚至是被消滅或剷除掉的。可能是在此曾發生過甚麼重大、隱密的事件，而所有的證據都被塗改、消毀，以至只留下歷史的空白和記憶的斷痕，無法銜接，讓有心人士去挖掘或填補。

這種不安的空白所引導出歷史情緒的聯想，其實是非常隱密的，但此一陰影，卻又令人無法釋懷。巧的是鄭在東的「臺北遺忘」系列中，剛好有一以「新公園」為題材的作品，其與「二二八」事件若顯若隱、若有若無的關係，更是耐人尋味。當然，鄭在東並非以炒熱的新聞做為題材，而是從本身的美學和經驗出發，所凝成的階段性思考內涵，包含了這一歷史事件。

在看鄭在東的畫作時，每當他指名某幅作品為某地，我常懷疑自己的記憶是否錯誤，或者是鄭在東的記憶錯誤，但它有可能是鄭在東童年景物的歷史圖像重現。但童年的記憶，又是如此的不可靠、不足依憑。因此，它更有可能是鄭在東虛構的歷史圖像，換言之，鄭在東的歷史圖像融合了直覺與記憶的多重層面，質證了「歷史即真實」與「創作即虛構」的兩極論述，讓我們思索圖像與歷史之間的複雜與曖昧性。這些特點與海頓·懷特(White)於《後設歷史學》(*Metahistory*)一書中的諸多論點，亦有不謀而合之處。如果說歷史本身不會自己存在，它是被後人「書寫」出來的，在此，我們也可以把「書寫」用「描繪」來置換。

捷克的流亡作家米蘭·昆德拉(Milan Kundera)在其名著《笑忘書》(*The Book of Laughter and Forgetting*)中曾經描述過這樣一張「歷史照片」：

　　許多同志站在戈特瓦的兩旁，克萊門第
斯就緊靠著他站著，當時雪花紛飛，天氣寒
冷，而戈特瓦卻光著頭。克萊門第斯關切地
把自己的皮帽脫下來戴在戈特瓦的頭上。
……

　　四年後，克萊門第斯以叛國罪被絞死。
宣傳部立刻把他從歷史和所有的照片中洗
刷掉。此後，戈特瓦獨自站在陽臺上，克萊
門第斯以前的地方，只看見一道白牆，克萊
門第斯所留下的只有戈特瓦頭上的那頂帽
子。」（林白出版社‧呂嘉行譯。P.13）

　　鄭在東「臺北遺忘」系列作品中，有些被顏色重新
塗改、覆蓋過的空間，所產生的不安，也正像那一道怪
異的白牆，而存在過的歷史事件和歷史人物被修正、刪
除掉了，被硬生生的，從歷史中塗改掉了。

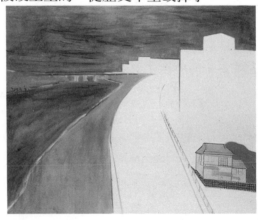

水源路
1992

　　所謂「記憶」，是人類不斷「遺忘」的一種過程，而
所謂「真實」，也包含許多「虛構」的殘缺。以個人而言，

鄭在東從他的「臺北記憶」中，篩選出最能感動自己的「符號臺北」，如居家（公館）附近的風景或小學遠足的記憶片斷，而這些記憶符號，也代表臺北這一區域文化的歷史和內涵。以歷史而言，臺灣的歷史文化或事件與建築符號之間的關係，更是象而有徵。兩者結合在一起，不但產生了個人的記憶／遺忘，也指涉了歷史的眞實／虛構的複雜辯證關係。正因爲這些有趣的辯證關係，豐富了鄭在東的「畫外之意」。

在乾癟的乳房擠出
豐碩的奶汁

鄭在東「北投風月」系列

　　畫家鄭在東繼「北郊遊踪」、「臺北遺忘」後，於一九九三年初完成了「北投風月」系列，基本上這三個系列都是一脈相承的，在空間上，都定位在「臺北」這一特定的區域文化空間；在時間上，「北郊遊踪」是鄭在東與友朋在「白天」的遊踪，「北投系列」則是他與友朋在「夜晚」的遊踪，而「臺北遺忘」是以臺北盆地及附近十數個歷史性的建築物為坐標，以「追憶」的手法，指出早被大眾「遺忘」的臺北歷史文化。「北投風月」則以單獨的文化定點──北投為主題，從風月文化的角度切入臺灣的本土文化。

追溯北投之風土文化變遷

　　以北投的風月文化，做為探索臺灣區域文化的切入點，乍聽之下頗令人錯愕，要舉出代表臺北這一特定區域文化的定點，其實並不難，諸如：圓山貝塚、龍山寺、芝山巖……等，均有相當豐富的歷史文化可做探尋，而

北投的風月文化，不但具有爭議性，而且更沾染相當大的負面性。對鄭在東而言，一則，這是他個人較熟悉的題材，也是他「北郊遊踪」的「夜間版」；二則，他想借北投這一受日本殖民文化影響深遠的地點，探索文化的興起、變遷與衰落。但是除了以上兩點之外，我認爲還有一種更基本的東西包含在其中，那就是自有人類以來，就有的問題和現象，也就是「性」與「娼妓」兩種文化的關係。

從歷史來看，西元一八九五年，中日簽訂馬關條約，將臺灣割讓給日本，翌年（1896年）日本商人平田源吉，就看準了北投溫泉具有觀光和商業的價值，於是投資創辦「天狗庵旅舍」──這就是北投溫泉旅舍的濫觴。日本人不僅在此引進了「溫泉文化」，也同時引進了日本藝妓的「歌舞文化」和「色情文化」。身爲一特定的色情文化區，北投與外在社會的關係除了金錢、商業以外，很畸型地，它與戰爭和死亡也曾緊緊地給合在一起。不論二次大戰時的日本神風特攻隊或越戰時期的美國大兵，都曾大批地到此度假。彷彿在這裡，死亡的恐懼就可以暫時得到消解。對這些即將出征的異國子弟，臺灣的娼妓，難道曾經給他們類似母親的子宮，那樣溫暖的慰藉；或許，單單只是「性」就足夠了。而鄭在東「北投風月」系列，竟從「陽明山第一公墓」開始，其間的隱喻與暗示，應是不言而喻。

因此，做爲一文化的象徵，北投其實包含了殖民文化、色情文化與死亡文化。從一八九五年至今，將近百年的歷史泥流中，北投風月的內涵，也不斷地在改變、衰落，終至埋入歷史的底層，被編列、歸檔，只剩一副

沒有血肉的空殼，供後人憑弔。而鄭在東明明知道現今的北投，只剩下歷史的空殼，卻仍不斷地對其「情有獨鍾」，也是為了這一份歷史文化感之故。

娼妓空間的非人間性

古希臘雄辯家狄莫斯尼茲(Demosthenes)曾在《斥尼亞拉》(*Against Neaers*)一書中說過一句名言：「我們有妓女提供快樂，侍妾提供日常的需要，而妻子能為我們帶來法定的子嗣，並照顧家務。」顯然，他是站在嚴格分工的角度，將妓女定位在性的快感上，並且解除了她們的其他責任和義務，以專心從事她們的職業。妓女這一與「薩滿」(Shaman，意即神媒、巫醫)同列為人類古老的行業，其工作的地點，不論是早期的巴比侖的神殿，或是以後的各種色情場所，它們的「空間」與外在世界的空間，往往形成一種非常特異的關係。基本上，外在的空間代表著一秩序的世界，自我與社會的關係相當緊密，甚至相當緊張的關係；而娼妓的內在空間則代表著一非秩序的世界，它雖然受社會體制所排斥，卻也時時對社會體制暗中進行顛覆。當人們在外在空間受傷、跌倒時，就把這裡當成止痛、療傷的「神殿」或「聖地」。正如李永熾在談到日本作家——吉行淳之介的《娼妓的房間》中所言：「(這裡)是在秩序世界中受創者療傷止痛、供應生命情愫的根源地。但這種地區永遠被視為汙穢、混沌之所，所以療傷之後，必然渴望脫離，重歸合理的秩序世界。這也許就是這類場所的宿命歸結。」

大陸作家嚴明，在《中國名妓藝術史》一書中，也

提到在妓家娼門，文人學士、文武官員在此皆可放浪形骸、縱情享樂，藉以放鬆在仕途官場繃緊的神經。而在清唱勸酒、翠袖依偎之際，更能召喚文人內心深處生命激情的復甦。站在人性的角度，這是一種可以理解的現象，也難怪歷來中國文人，把冶遊狎妓比喻為「仙遊」，將名妓擬為「仙姝」；其間除了寄望心靈療效之外，更重要的是，它提出這一特殊空間的「非人間性」。換言之，在這娼妓的內在空間裡沒有人世間的禮法、階級、客套……等一切虛假的身段。在這污穢、混沌的世界裡，竟然隱含了人性中最原始的一面，與生命中最真實的一刻。

因此，當我們的視點，隨著卷軸式的畫面移動時，從空曠的郊野闖入日式建築的巷弄時，空間的氣味，也不斷在改變。而夾在公墓與巷弄之間，那幅煙硝味十足，以「大礦嘴」為主題的作品，雖然乍看之下，它只是北投有名的風景區之一，但是滾燙的地熱，以及惡臭的硫磺，通常就是文學家所形容的「地獄」了。法國詩人波特萊爾(Charles Baudelaire)就以「地獄」來形容「娼妓的床第」。雖然鄭在東不一定意識到這一深層的暗喻，但他以北投區惇敘高工南側，投陽公路上的這個「大礦嘴地熱區」為題材，自然會讓人聯想起康熙三十六年郁永河來此開礦的典故。

娼妓與文學藝術的歷史淵源

在西洋繪畫史上，畫家與妓院的關係，一向十分密切。對某些畫家而言，這裡不但是他們生活的一部分，

也是他們藝術的一部分。以近代為例，如：畢卡索(Pablo Picasso)、梵谷(Van Gogh)、尤特里羅(Maurice Utrillo)、羅特列克(Toulouse Lautrec)……等，不僅流連妓院，也時常以妓女為模特兒，或以風化區為題材。其中羅德列克更將娼家做畫室，大量地以妓院為描繪對象。這裡不僅是他靈感創作的泉源，也是他逃避現實的「仙境」和洗滌靈魂的「聖殿」。

在中國則情況較為複雜，在管理制度上可分為「宮妓」、「官妓」、「私妓」，以及豪門富室自己所蓄的「家妓」；在內涵上，除了肉體的交易之外，有些則往往精通音樂、歌舞、文學、繪畫……等技藝或藝術，以吸引審美要求較高的文人、官吏和商人。因此，自古以來中國文人就與青樓結下不解之緣：唐代詩人如白居易、杜牧、李商隱，宋朝詞人如柳永、歐陽修、蘇軾……等，都與青樓名妓有著密切的交往，或因詩文酬唱而靈思湧現，或直接描寫青樓生涯，創作出絕妙篇章。

在書畫家方面，雖然明代的沈周曾與名妓林奴兒（秋香）有過書畫交往，但與他的繪畫藝術並沒有直接的關係，更談不上表現性和色情的造型藝術。中國古代畫家中與娼妓文化最密切的，應非唐寅莫屬，這不僅因為他的際遇和個性使然，也因為他擅長仕女畫的關係，當然整個時代的風氣也有推波助瀾的作用。明朝中晚期之後，色情文化與性文化非常蓬勃，在歷代禁書書目中，以明朝為最多，而其中大都是以描寫色情和性方面為題材；不僅文字描寫，連帶的木刻版畫插圖，也是曲盡其態。我們從明萬曆本的《金瓶梅詞話》中，即可見一斑；其中有許多描寫妓院生活的圖像語言，這在中國的造型

藝術上，是非常珍貴的。

以唐寅為例，在生活上他飲酒狎妓，在詩文上也時常以妓女為題，如〈哭妓〉、〈寄妓〉……等，而他的好友，謹守禮法的書畫家文徵明，在想念他時也只好問說：「人語漸微孤笛起，玉郎何處擁嬋娟。」（見《甫田集·月夜登南樓懷子畏詩》）可見其生活習慣之一般。而他以妓女為繪畫題材者也不少，如「李端端落籍圖」（一稿兩本）、「陶穀贈詞」、「紅拂妓卷」，以及「臨韓熙載夜宴圖卷」等。即使如此，我們發現他這方面的圖像語言與他的生活，仍有一大段距離，不似他的詩文那麼真切和生活化。這種差距現象一直存在於中國歷來的文字語言和圖像語言的創作者之間，即使是他們的「春宮畫」，也只能算是局部細節的誇張、放大，而不能算是生活的描繪或情感的抒發。《金瓶梅詞話》中的木刻版畫，其表現手法已非常接近文字語言，將娼妓文化中的聲色和性內涵，溶入生活之中，但它仍缺乏獨立性的圖像語言。

與繪畫史的對話情境

從以上文化史和繪畫史的觀照中，我們不難發現，鄭在東「北投風月」系列的企圖是極其龐大的。他與以上的中西文化傳統產生了非常豐富的對話關係。以西方繪畫而言，相對於羅德列克以蒙馬特的青樓人物和生活為題材，鄭在東以北投的人物和生活為題材；相對於尤特里羅描繪的蒙馬特街道、街景，鄭在東以明亮的色彩描繪北投的風月街；以中國繪畫而言，相對於唐寅的妓女像，鄭在東為北投的群妓賦予他自己的造型；相對於

顧閎中的「韓熙載夜宴圖」，鄭在東以自己的圖像造型貫穿整個「北投風月」系列中，一如顧閎中將韓熙載以四種不同的圖像造型，貫穿在五段不同空間、場景之中；相對於「韓熙載夜宴圖」手卷型式的敘述手法，「北投風月」以一幅幅單張的油畫接續而成，有如連續的單張照片，模擬水墨畫的手卷型式，卻增加了近景、遠景、中景、特寫等鏡頭語言。

　　至於與《金瓶梅詞話》這一類色情小說的木刻插畫傳統的關係，鄭在東在畫中仍沿續其展現「市井生活」的特質外，更以非常個人化的圖像語言取代木刻版畫的雷同造型；相對於「春宮畫」這一繪畫傳統，鄭在東則放棄其對性器官的精細描寫與性交姿勢的誇張造型，而代之以純粹的人體造型，因為鄭在東強調的不是性的刺激和快感，而是整個風月儀式的過程。

　　總之，鄭在東並不去刻意強調聲色的享樂，像古代的「韓熙載夜宴圖」一樣去鏤刻服飾、食物、餐具的華美與豐盛，這些東西反而是模糊不清的。他所強調的是從一個空間換到另一個空間的過程，這一套風月場所的儀式過程，即是他個人的生命之旅（「陽明山第一公墓」與他亡父的關係），也是他的文化之旅（「大礦嘴地熱區」與清朝郁永河的關係，「北投巷弄」的殖民文化⋯⋯等）。當然，它的最底層，還是人性最普遍的「慾望」。只是，他透過「風月儀式」的空間轉換，將原始的慾望提昇為具有生命、文化意義的歷程。

回歸到「人」本身的特質 ━━━━━━

　　當大家都在重視本土文化，繪畫界也在積極探索代
表臺灣文化的繪畫語言時；當大家都從正面、崇高、歷
史的方向去尋找時，鄭在東卻從負面、慾望、個人的角
度去挖掘，在這一塊最不浪漫的地方尋找浪漫，在這一
塊低俗的風月文化中，提煉出代表臺灣風土文化的造型
語言。這兩條探索的路，剛好形成互補，不論「本土文
化」如何地被重新追索，「人」的問題，仍是最基本的原
因；也不論鄭在東的「北投風月」如何與繪畫史、臺灣
史有錯綜複雜的關係，仍要回歸到鄭在東這一個「人」
的原點上，才能避免隨波逐流，這一點也是鄭在東一系
列「本土文化」作品中，最特異的地方。即使，現今的
北投，已像一位年華老去的娼婦，鄭在東仍能在她乾癟
的乳房上，擠出豐碩的藝術奶汁。

楊茂林論

THIS IS MY FACE

MADE IN TAIWAN

誰在那邊畫「政治畫」

從抗爭意識、語言遊戲談楊茂林

　　楊茂林，一九五三年生於臺灣彰化，一九七五年入文化大學美術系，一九七九年文化大學美術系西畫組畢業，這段時間可以說是他的學習嘗試期，學習各種繪畫知識和如何借用油畫這種材質來表達自己的情性，作品中含有濃厚存在主義的傾向，這一類風格一直持續到畢業後好幾年。

　　到了一九八四年，他開始揚棄這一段「少年不識愁滋味，為賦新詞強說愁」的嘗試階段。此時他對油畫的各類表現方式與各流派的藝術思潮，經過不斷吸收後，除了選擇、淘汰之外，復加以歸納、組合，形成自己能夠隨時運用的資源。

神話系統1984～1987

　　在這一時期，他把思考的方向轉移到「中國」的大傳統，並且將焦點凝聚在神話上，將他所學習到的現代繪畫符號和語言，重新詮釋中國古代的神話，這個重大

的轉變，其中有許多值得細思與玩味的地方。

1.這些神話故事的主角不論是蚩尤、鯀、后羿、共工、刑天、精衛、夸父等，皆是母系社會退隱之後，父權制度下氏族社會的男性英雄和神性英雄。

2.這些英雄皆是悲劇英雄，也是世俗所謂的失敗英雄，換言之他們若不是「爭神、爭帝」失敗被殺（如刑天和上帝爭神、共工與顓頊爭爲帝、蚩尤與黃帝戰），就是在征服大自然和治理天災時同情百姓而得罪了天帝（如后羿射九日、鯀竊帝之息壤以堙洪水）。

令我們感到好奇的是，他爲何在轉移繪畫主題時，選定這些悲劇英雄做爲他的主角，而且一發不可收拾，連續創作(1)蚩尤的命運(2)鯀被殺的現場(3)后羿射日之後(4)激怒的共工(5)刑天(6)精衛填海(7)夸父追日。《山海經》裡的神話英雄，可以說全畫光了。到底是什麼內在或外在的原因支持他的創作熱情呢？是當時的政治環境，還是個人的成長經驗，還是兩者的交集呢？可能這些都是次要的，重要的是他找到了真正要表現的主題──抗爭意識，也就是對權威的背叛和對善惡二元化的質疑。

事實上楊茂林在一九八四到一九八六之間，已經將一系列神話故事悲劇英雄都畫完了，在找不到新的主角之前，他寧願重複選擇這些主題意象。因此，在一九八六到一九八七之間的過渡時期，他還畫了「圖像英雄」系列：主角雖然沒有改變，但畫面的處理方式比「神話系列」更簡潔、單純而集中，刪除了敍述性的細節，逐漸以視覺造型爲符碼，此時他畫面的主角也正在脫胎換骨之中。

遊戲行為1987～1989

　　民國七十六年(1987)七月十五日臺灣宣佈解嚴，這不僅是政治上的一件大事，也是文化界的一件大事，解嚴象徵了藝術創作空間的擴展。

　　其實，早在解嚴之前，無黨籍人士即在七十五年(1986)九月二十八日以自行成立的方式合組「民進黨」後，便猛烈展開與國民黨的對抗行動，並急速塑立勇於突破政治禁忌的形象，且在當年十二月六日的中央民意代表改選上，發揮了相當的威力，拿下了不少國民大會及立法院的席次。從此以後，街頭上有群衆運動；議場上有肢體抗爭，這些資訊不斷地出現在大衆傳播媒體上。在影像、文字與聲音三者相互交融成一種身歷其境，而又令人困惑的情境。楊茂林就是因爲不斷面對這些困惑的情境，想要運用他的畫筆，也是他的藝術手法來探索、挖掘這一類由臺灣本土所發生的現象——抗爭現象。

　　在「神話系列」的末期（圖像英雄），楊茂林再度以后羿和鯀做爲創作的主角時，他必自覺到，這一系列取材自大中國傳統的題材，無法與現實生活有所呼應，提供新的養分與刺激。在建立起自己的意識型態——抗爭意識之後，他必須讓他的主角從遙遠的神話王國中下凡到活生生的現實社會裡，而解嚴剛好提供了足夠的創作空間和創作內容。

　　在「遊戲行爲」時期，我們可以發現他的人物造型更單純，畫面的主題意象更精簡，說明性的次意象都被

省略了，只剩下兩個在搏鬥中巨大的人體和漫畫式鋸齒狀符號，代表了瞬間爆發的衝擊力。在一組題名爲「爭鬥系列」四連作中，運用漫畫的方式，將連續的格鬥動作分爲四個停格。這一類「普普藝術」表現手法的運用，很容易讓我們聯想起李奇登斯坦(Lichtenstein)特有的漫畫式的符碼。這時候，我們會產生疑問，爲甚麼此時他不採渲染血腥的手法來強調爭鬥，反而採取普普藝術中近似商業取向的商品化風格，來淡化、降低它與現實之間緊密的關係。當然，一方面做爲一個藝術家而非一位政論家，楊茂林只是以當前政治、社會現象爲原料，以完成他的藝術創作；另一方面，從他以「遊戲行爲」爲標題中，我們不難發現，不論是神話故事的天帝和現實世界的偉人，或是神話故事裡的悲劇英雄與現實生活中的抗爭英雄，事實上呈相對的，而不是絕對的，神尚可強分，而人性是不能如此截然的劃分成善惡兩類。因此他繪畫的主題是在現象中提煉出一種人性共通的象徵——抗爭，這個象徵放諸四海皆準，這一點可以從搏鬥人體不同膚色（藍、黃、黑、紅）得到驗證。如此，我們才能從「遊戲」與「爭鬥」中尋找出矛盾與反諷之處。

Made in Taiwan 1990

　　最近楊茂林計劃以「MADE IN TAIWAN」爲題，以系列創作來探討本土政治、文化、風土與美術史之間的關係。目前已完成政治部分中的「肢體記號」與「標語篇」兩個單元，基本上兩個單元皆採海報比例及左右

對比（或上下）的構圖式，在繪畫語言上則包含有硬邊、普普、木刻版畫、拼貼、抽象表現……等語法，甚至出現自我模仿的方式創作。但是這些表現的形式卻與其原本表現的內涵脫離，故意錯置，並產生新意。

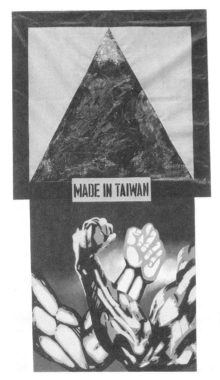

MADIN IN TAIWAN
標語篇　綜合素材
1990

　　舉例來說：他以硬邊樣式當畫框（忽略其設計性的藝術層次，取其原來沒有的實用性），以達達的拼貼手法做隱藏主題之用（將偶然換成必然），另外他將政治口號和標語解構後，置於另一種情境，產生反諷與再創造的效果。這種後現代的手法讓我們聯想到美國名歌星瑪丹娜（Madonna）將內衣外穿，將星條旗做內衣的錯置手法，當然在顛覆權威時，也同時創造了新的文化。

　　從現代語言學的觀點來說，當我們在應用語言的同時，語言體系也同時在控制著我們。因此在廣泛地應用繪畫語言的同時，有那些部分是人在應用，那些部分是語言在控制，就變成一個有趣而值得玩味的問題了。因此在楊茂林的「MADE IN TAIWAN」系列中，我們若以「語言遊戲」來解讀的話，就會產生許多雙關、歧義和聯想。

　　首先，是楊茂林將「遊戲行為」系列中的遊戲方法與內容不斷的增加、擴大，從權力的遊戲到肢體（鼓掌、較勁、拳頭）、語言（政治口號、繪畫符號）……等遊戲。

　　其次，在引用「MADE IN TAIWAN」的商業語言，來詮釋臺灣政治現象的同時，也詮釋了當代文化現象：一切文化的理論思想和政治的意識型態，到最後都會變成商品，供人挑選，當然也包括了藝術創作。

　　最後，楊茂林是臺灣製造的畫家，以臺灣製造的政治內涵做為他繪畫的主題，他製造了臺灣的政治畫，他和他的藝術也都是「MADE IN TAIWAN」。

結合歷史與地理的
文化圖像

楊茂林「圓山紀事」、「熱蘭遮紀事」

　　七〇年代的鄉土運動，在意義上雖然可以稱為一次廣泛的尋根的運動。但是仔細回想，在探索的深度方面，不論是文學上黃春明、王禎和的小說，或是繪畫上懷鄉寫實的畫家們，探討的時間大都不超過戰後的四十年，內容上不外乎鄉野、村夫、寺廟、廢屋……等懷舊的範圍；題材愈走愈窄，以為臺灣文化，盡集於斯，包容性太弱，而排他性太強，到最後只能蒸餾出一丁點的純粹臺灣文化，一頭栽進了觀念的死胡同裡，無法自拔。

從鄉愁臺灣到歷史臺灣

　　誠如《天下》雜誌於一九九一年十一月所出版的《發現臺灣》一書的序言：「為什麼現在要回頭看歷史？」中所引的一段話：

　　　　長久以來，鄉愁臺灣，易於渲染，感人愁腸。而長久以來，歷史臺灣，零碎模糊，似乎並不存在。我們對待歷史沒有態度，我

們有的只是不負責任的鄉愁。深度觀察臺灣，無疑都看到一幅景象——一列失去記憶的火車，以不顧一切的姿勢往前衝，速度轟隆轟隆。①

歷史臺灣，零碎模糊的程度，令人直墜五里霧中，勉強地按照歷史上傳疑諸說，當以《漢書‧地理志》（卷八下）所載：

> 會稽海外有東鯷人，分為二十餘國。以歲時來獻見。②

可能是提到臺灣最古的傳言，而《漢書》以外，沒有資料提到東鯷人，因此不易確定。另外《三國志‧孫權傳》所載：

> 遣將軍衛溫、諸葛直以甲士萬人浮海，求夷洲及亶洲。亶洲在海中，長老傳言，秦始皇帝遣方士徐福……止此洲不還世，相承有數萬家，其上人民，時有至會稽貨布，會稽東縣人海行，亦有遭風流移至亶洲者，所在絕遠，卒不可得至，但得夷洲數千人還。③

又有以為六朝人沈瑩的《臨海水上志‧夷洲記事》中的夷洲和《隋書‧東夷列傳》中的〈流求國傳〉所載的流求，指的是臺灣。

即使以八里十三行遺址發掘出漢代五銖錢一枚和唐代開元通寶、宋代太平通寶……等錢幣的情形看，推測出漢朝文化曾與臺灣的先民文化發生接觸過，也仍無法肯定以上文獻所提到的東鯷、夷洲或流求，就是今日的臺灣。

就是因為臺灣在十七世紀以前的歷史文獻太少，所以連橫在《臺灣通史》一書〈自序〉中，第一句話就是：「臺灣固無史也，荷人啓之，鄭氏作之，清代營之。開務成務，以立我丕基，至於今三百有餘年矣。」以臺灣之信史爲三百年，在〈開闢記〉中附有「起隋大業元年終於明永曆十五年」的條說④。而《天下》雜誌的「發現臺灣」專號，卻直接以一六二〇年爲開始。在這之前，竟然一字不提，顯然這是以漢民族文化和歐美文化觀點來詮釋，而不是以「臺灣」這塊土地爲主體所產生的觀點。難道說在臺灣居住過的種族中，除了荷蘭、西班牙、漢人、日本人之外，其他的先住民，都不是人？都沒有文化的發展嗎？《天下》這樣的觀點，一方面正好顯示出目前臺灣大多數人的想法，一方面也反應出古代臺灣歷史文化資料的隔閡和斷裂。

以歷史的劍指向當代臺灣

　　畫家楊茂林自一九八七年，以解嚴後臺灣爲題材，探討現今臺灣的政治、社會現象，發表了一系列以「抗爭」爲主題的「遊戲行爲」作品。從一九九〇年起，更計畫以「MADE IN TAIWAN」爲題，分四個階段進行：

　　⑴政治——1.鬥爭篇（肢體語言）、2.標語篇（口號）、3.事件篇。

　　⑵文化——1.本土篇（圓山紀事）、2.外來篇（熱蘭遮紀事）。

　　⑶風土——人與土地，表現臺灣人的精神面貌。

　　⑷美術史——1.以繪畫方式寫臺灣美術史；2.以

批判、審視或據實以報的方式陳述光復五十年來，臺灣的美術問題。

整個計畫從政治（現實）→文化（歷史）→風土（歷史）→美術史（現實）順序討論下來，預計以五至七年完成。這種結合「生涯規劃」和「企劃案」的創作方式，顯示出他長期創作與思索所積累的成果。另一方面，他對現實與歷史兩者之間，既反映又批判，既強調歷史貫時的分類，又重視當代共時的系統，應是基於他對臺灣這塊土地情感上的關懷和理性上的知識，所結合成強烈的企圖心。也就是說，他要深入了解這塊土地的歷史背景，從中提煉出本身的文化精神，再以這塊土地的歷史文化特質，創造出屬於這塊土地所特有的藝術文化。目前，他正進行到第二階段文化的本土篇：圓山紀事和外來篇：熱蘭遮紀事。

基於對臺灣歷史的熱愛和認識，他懂得尊重臺灣的先民文化，以先民文化的內容做為繪畫的題材，並將這些題材提昇成一種文學上隱喻和暗示的層次，成為一種普遍的象徵原型，折射到每一件共通的事物上。他的繪畫，通過了對臺灣先住民歷史的描繪，又回頭批判到臺灣的現實。楊茂林並不以描繪歷史為滿足，他是在散亂的歷史沙礫中，披沙撿金，重鑄出一把歷史的利劍，森冷的劍鋒，直指當代臺灣社會。

事實上，在臺灣的史前文化，有長濱文化、大坌坑文化、圓山文化、十三行文化……等十數種，而楊茂林之所以取「圓山紀事」為本土先住民文化的代表：一則是「圓山貝塚」大家比較熟悉，不用再解釋說明；二則是取「貝殼」是所有史前文化的重要出土文物之一（其

他還有石器或陶器、獸骨、鐵器、……等）。在史前時代，貝肉是鮮美的食物，而貝殼是美麗的裝飾品，同時也是財富的象徵。以喧騰一時的八里十三行史前文化遺址而言，因爲地處河海交界處，貝蛤垂手可得，大量食貝後，拋棄其殼，堆積成垃圾堆似的遺址——也就是今天考古學家所稱的「貝塚」。經過鑑定，其中的貝類共有十六種，包括文蛤、眞牡蠣、烏蜆等，其中九種屬於單殼貝類，同時也發現了砸食貝類用的凹石。總之，楊茂林在「圓山紀事」中大量運用「貝殼」的意象，是兼具它的普遍性和特殊的意義，它既是世界性的，也是臺灣史前文化的重要內涵。

圓山紀事 M9108 綜合媒材 1991

「圓山紀事」中除了大量運用貝殼，包括雙殼的文蛤和單殼的螺蜆之外，還有代表先住民文化的石器（石鑿、石碎、石斧、石槍頭、石箭頭……等），及陶器（紅陶陶罐、陶壺……等）。如果說貝殼象徵死亡或文化的遺骸，那麼另一組意象：河流（淡水河、基隆河）、漁獵（聚落生活方式）、動物（雲豹、黑熊、獼猴、櫻花鉤吻魚）

則代表生命。而事實上這些稀有或瀕臨絕種的動物，也介於死亡與生命之間，是生是死，就看我們如何去對待牠們了。目前雲豹已陷入似有還無的絕境，和臺灣平埔族的命運不是也有幾分的相似嗎？

在處理的方式上，色彩方面，相對於「政治畫」的眩目、強烈，「文化系列」的作品大都是溫和的中間色調，強調理性、內斂、沈思的色彩。尤其是代表死亡的貝殼，用色上大都以油彩和蠟筆等油性為媒材，表達出一種死亡的沈滯和冷寂；代表生命力的河川、動植物，則較明亮，參用水彩、壓克力等水性媒材，感覺較為輕快。造型方面，貝殼的形狀被誇張到很大的程度，貝殼已經超脫了它原本單純的本意，成為一座巨大的圖騰。

如果是做為先住民的圖騰，那麼李維‧史特勞斯(Claude L'evi-Strauss)《野性的思維》(*La Pensee Sauvage*)，就提供我們對臺灣先住民許多聯想和幻想：他們對貝殼，除了生活的需要（食用）外，是否也有理智的需要？通過對貝殼的知識和分類，他們能組合成甚麼秩序，並將這種相對的秩序引入他們的生活世界？他們是否像其他的土著一樣，將貝殼分類學與「友愛」結合起來 ⑤？楊茂林在以圖像重新詮釋臺灣先住民歷史文化的同時，也為我們提供了另一個思索的空間，我們不但要尊重先住民文化，也要把它當做臺灣文化的源頭，感同身受地去體會他們簡陋的生活和野性的思維。

解除臺灣三百年的迷思

在「文化系列」方面，象徵殖民文化的「熱蘭遮紀

事」，從分類上來看，正好與代表本土的「圓山紀事」呈相對的秩序。熱蘭遮(Zeelandia)，也就是後來的安平古堡，是十七世紀荷蘭人在臺灣的行政中心，這個名字雖然是由原先在荷蘭的地名Zeeland（熱蘭省）改變而成，但卻是一個新創的名詞，也是一個創造臺灣歷史的名字，荷蘭人在無意中，使臺灣脫離中國歷史的軌道，提前三百年加入西方體系，為日後臺灣的進步，奠定了基石。一六四二年的《巴達維亞城日記》資料中，就提到：

> 商館長認為將大員（臺灣）變成大商業地有其可能性，即使未能謀利亦不致對公司有所損害，如果繳百分之廿或按情節繳納更多稅額與運費……自可收確實可靠利益。

可見荷蘭人在世界地理及海外經商的經驗中，很早就發現了臺灣的重要性。相反的是，康熙皇帝在勘平臺灣之後，則認為「臺灣僅彈丸之地，得之無所加，不得無所損」。還有人建議把臺灣仍舊借給荷蘭人，讓他們每年上貢就可以。

事實上，「熱蘭遮城」的意義，象徵臺灣從草昧期邁入接受文明的時期，是一重要的轉捩點。因此，楊茂林以「熱蘭遮紀事」來代表臺灣的殖民文化，是可以被接受的。如果撇開民族的感情（大漢沙文主義），以「臺灣島」本身而言，「本土」、「殖民」，不過是分類上相對的名詞而已，如果能證明已滅絕，但仍為許多高山族所傳說的矮黑人(Negritor)，曾經存在臺灣過（像現在的菲律賓群島一樣）就可能推翻目前以史前時代，從大陸傳播到臺灣的長濱、圓山文化的居民為先住民的說法。而源自於大陸彩陶、黑陶文化的臺灣「先住民」，也早已推翻

了以源自印度尼西亞和菲律賓群島的九族爲「原住民」的說法。因此，隨著史料或考古遺物的出現，誰才是臺灣眞正的先住民，可能衆說紛紜，但無論如何，他們都是臺灣的本土文化，楊茂林的本意乃是藉此打破所謂「臺灣文化三百年」的迷思。

圓山紀事系列

堅持懷疑和批判的精神

因此，我們可以說，不論是「政治系列」的鬥爭篇、標語篇，還有「瞭解紅蘿蔔的N種方法」、「指鹿爲馬」

系列，或是「文化系列」的本土篇和殖民篇，楊茂林都一貫堅持他的不滿和批判，正如傅柯(Michel Foucauh)一樣，他性喜懷疑，懷疑一切被肯定的事物，包括社會政治現象、制度和道德規範、史學家通用的模式……等，楊茂林批判政治權力的誤用和濫用，懷疑媒體報導的真實性，一再反省歷史學者筆下的「臺灣三百年」的說法，

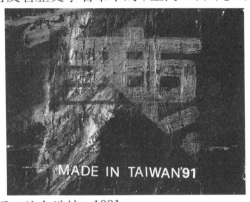

鹿的變相圖　綜合媒材　1991

如果說：
　　　　傅柯的目標是要使人覺察到各種制度
　　　所隱含的各種問題，然後讓它們自己去反
　　　省、探索、交換意見、分析……。⑥
那麼楊茂林的目標又何嘗不是透過這些歷史圖像，讓大家去反省、探討臺灣的政治社會現象，並且交換意見，分析這些圖像背後的意義呢？

打破地圖和繪畫的分野

　　另外，除了以上所列舉的歷史圖像，楊茂林在「文

化系列」中也企圖以地理圖像（地圖）詮釋臺灣文化。地圖與繪畫的關係正如文學與歷史的關係，是極其錯綜複雜的。雖然亞里士多德(Aristotle)曾在《詩學》一書中努力地區別詩與歷史的分野：「歷史家所描述者為已發生之事，而詩人所描述者為可能發生之事，故詩比歷史更哲學更莊重；蓋詩所陳述者毋寧為具普遍性質者，而歷史所陳述者則為特殊的。」⑦但是歷史並非客觀地自己發生在那裡，而是需要透過人為的描述。不同的立場，就有不同的描述觀點和內容，「二二八事件」就是很好的例子。歷史有時比文學創作還要主觀，地圖和繪畫的關係也是一樣。我們比對荷蘭人、清朝、日本人所繪製的臺灣地圖，從其差異之大，就可以發現，原來地圖並不是如此的客觀，有時甚至比繪畫還要主觀。如果說歷史小說在試圖拆除小說與歷史的藩籬，那麼楊茂林的地理圖像，是將地圖的符號性滲透到圖畫的描繪性，打破了地圖和繪畫的分野，創造出新的視覺意象。

結語

　　綜觀楊茂林「文化系列」中「圓山紀事」、「熱蘭遮紀事」的創作，已經拋開過度情緒化「鄉愁臺灣」的拘限，將這一股對鄉土的情感，注入了歷史和地理的認知，為這一波本土文化的重建，奠定深厚的基石。他的歷史圖像，不僅追蹤古代，而且直指當代臺灣現象，他的地理圖像，更是融合客觀的記錄和情感的宣洩為一體，提供一條新的方向，供大家一同再前進、再探索。

①此段文字爲殷允芃引蕭綿綿的話，見《發現臺灣》頁9，
　〈編者的話〉。

②《漢書・地理志》，卷八下，宏業書局，頁425。

③見《三國志・吳志》卷二，新陸書局，頁483。

④〈開闢記〉中有言：「以今石器考之，遠在五千年前，高
　山之番，寔爲原始。」

⑤《野性的思維》第二章〈圖騰分類的邏輯〉，聯經出版社。

⑥見梁其姿：〈悲觀的懷疑者──米修・傅柯〉一文，《當
　代》雜誌創刊號。

⑦見姚一葦譯注《詩學箋注》第九章，臺灣中華書局。

邱亞才論

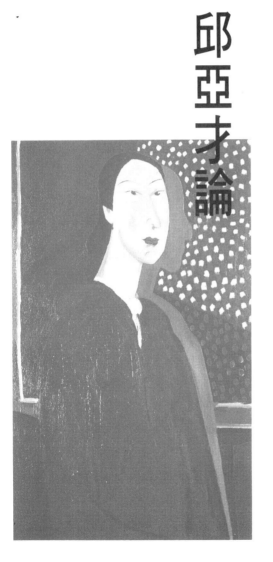

從深淵中躍出

人物畫家邱亞才

藝術的幸與不幸 ——————————

　　對某些人而言「藝術」是一種高尚的享受、氣質的展露，甚至是身分階層的暗示。因此，他們在使用「藝術」兩字時，宛如祭典時的鮮花與素果，輕微的內涵卻負載著超重的神性、道德性與絕對性，而失去了它本身的意義，失去了屬於人性與相對性的一面。「藝術」成為點綴生命的擺設，和誇示的勳章。對這些人而言，「藝術」豐富了他們的生命——他們是幸福的，他們是聰明的，令人豔羨。

　　對某些少數人而言，「藝術」是現實與理想、慾望與道德、肉體與靈魂、卑劣與崇高、惡與善等等互相辱罵、攻擊、交戰後又互相悲憫、同情、擁抱的產物，他們赤裸裸地展現了人性的本質，要我們真正地面對它，而不是隱藏與裝飾。這些人，豐富了「藝術」的生命——他們是不幸的，他們是呆子，但卻令人崇敬。

侮辱與悲憫

　　邱亞才，一九四九年出生於宜蘭縣蘇澳鎮。從小在農村長大，由於在學校的功課不好，不喜讀書，考試都沒有準備，考卷每次發下來幾乎不是零蛋，就是個位數，這項驚人的記錄從小學一年級一直保持到小學畢業。在他五年級時，一位求好心切的老師以「物競天擇」的公理來論斷他的未來，說他是一個「不可教育的劣等生」、「陰鬱蒼白的蠢蛋」，並且要他退學，口氣中不存有一絲的憐憫。這種被遺棄與鄙視的恐懼，一直陪伴著他成長擴大，如影隨形，永難磨滅。好不容易挨到小學畢業，勉強的升上初中；初中畢業後，因為沒有再升學的機會，就踏進了社會。由於學歷低，求職不易，面對茫然的未來與冰冷的現實，巨大的挫折與強烈的屈辱，不斷地襲擊，他害怕，自己的未來，真的如老師所言，就是那些流浪街頭，被社會所遺棄的人。他不唸書，不喜歡教科書，不能適應單向的教育制度，甚至不能接受那種過度自信與自大的老師。難道就因為這樣，他的一生就是黑暗的？每次，在街上看到那些流浪漢、瘋子、白痴，他都會恐懼，以為那就是未來的「自己」。後來，他畫他們，就像畫「自畫像」一樣，蘊含有真誠、恐懼、同情、自憐等複雜的情緒。

成長的喜悅

　　他在服役期間，一有空閒就翻閱連隊書籍，在一些

文藝雜誌中，偶而有介紹古今中外的大文學家，例如司馬遷、莎士比亞、杜斯妥也夫斯基的書。他就逐一買來閱讀，一接觸到這些傑作，他如獲至寶，狂喜不已。他知道，他找到了能填滿他空虛的心靈唯一的食物，這三位千年來罕見的大師，讓他了解心靈的浩瀚與渺小，人性的崇高與卑微。他們刻劃人性、掌握人性的精準度，令他佩服得五體投地。退伍後不久，他買了些油畫用具，無師自通地畫了起來，要把積壓在心裡很久、很深的悒鬱之氣，全部傾洩出來。

晚熟的代價————————————

　　明朝四大家之一的文徵明，是一個心智晚熟的例子，他「外若稚魯，八九歲語猶不甚了了」。然他的父親文林並不灰心，卻對他另有期許：「兒幸晚成，無害也」。文氏同年又同鄉的摯友唐寅，天才橫溢，心智早熟，不知是否為文徵明的童年、少年，甚至一生中帶來了一些挫傷與自卑？在文氏創作生涯上，是否有潛在的影響？這個問題，目前尚無人研究，但可以肯定的，在文氏人生觀的取捨及藝術氣質的傾向，必是大異於早慧的天才。晚成的人，會更深沉、內斂，往內在的世界做更有深度的挖掘，更能欣賞人性的負面性與多面性，不同於早慧型的那種淋漓暢快，機智巧妙。他們體會了人生失意、遲滯、卑辱、下沈的一面，他們負荷沈重、步履維艱，每走一步都會留下深深的印痕，永難磨滅，他們天生要為自己晚熟的心智付出雙倍的代價。有些代價是值得的——生命價值的認識更加的厚博，有些代價是

無意義的——那是社會上定型而單一的「價值判斷」，對於一個人和對於一件物品的價值都混同了，只要求其實用、經濟的效益，忽略了人性各自秉賦的不同。

創作歷程

一九七三年邱亞才從軍中退役下來後，開始摸索，尋求表達內心世界的藝術媒體。慢慢地，在一九七五年，他找到了油畫這項材質，可以盡情地宣洩他滿腔的悒鬱，好像童年受辱時，撲到母親的懷裡，盡情的哭泣一般，油畫安撫了他不安的靈魂。此後，他白天外出工作，晚上閉門作畫。到了一九八三年左右，他更加堅定的意識到自己的命運——一個天生的藝術家的命運，毅然的放棄了白天的工作，走上專業畫家的道路，走入未成名畫家的隊伍，面對「茫茫生計無處依」的未成名畫家的命運。

從一九七五年到一九八八年，將近十四年的創作生涯中，邱亞才絕大多數都是畫「人物畫」（其中也畫過一批水彩風景畫，質量均佳。著重表現山靈之間的靈通之氣、渾博之氣，宛如宋畫），依照創作年代及表現風格，特此概論如下：

§早期風格：1975～1980

這一時期代表的作品有「漂泊的人」(1976)、「流浪漢」(1977)、「平劇演員」(1978)、「瘋子」(1978)、「流浪的東北人」(1979)……等，這些人物的表情，讓我們聯想到杜斯妥也夫斯基小說中人物的造型，像《死屋手

記》、《被侮辱與被損害者》、《白痴》、《卡拉馬助夫兄弟們》……中那些流戍的囚犯、漂泊的老人，以及那些在善與惡之間掙扎的靈魂。

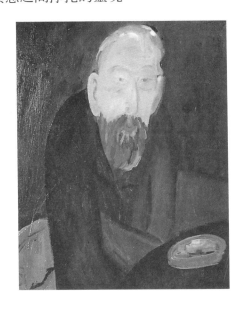

流浪漢
1991

在一開始繪畫時，邱亞才就能掌握藝術的深意，不去描繪現象界零亂的面孔，而是從豐富的文學內涵裡，去提煉、塑造人物的類型性。他不去畫某個人外表本來的樣子，而是畫這一類型的人物應該的樣子，在技巧上他已呈現出「線條性」的傾向，「塊面」祇是概念性的應用而已，這種方式在以後有更鮮明、精彩的表現。

綜觀前期的作品，用色比較晦澀，給人陰沈沈的感覺，面部的表情較為誇張，情緒比較直接且外露，線條的感覺還不夠穩定、精確，但是厚樸、深沈的氣象已展露無遺。

§中期風格：1980～1984

這一時期的作品有「用孫子兵法與靈魂作戰的殷先生」(1982)、「穿黑衣的青年」(1983)、「笨徒與時間」(1983)……等，這一時期的人物造型更爲簡潔明快，色彩對比也較鮮明，人物表情含蓄而不外露，「白描法」與「厚塗法」兩種風格，逐漸各自發展出不同的趣味。「白描法」應用水墨畫書法的特性，首先薄敷粉色，浮出輕柔的透明感，將面部細微的表情，以數筆簡潔明快的線條，準確地勾勒出來，既生動，又含蓄。這一類的作品有「青年」、「國民」等；至於「厚塗法」用色較重，線條也較粗獷，表達強烈個性的人物，不同於「白描法」纖弱個性的人物。這一類的作品有「畫家」、「穿黑衣的青年」等。

§近期風格：1984～1988

這一時期的作品不論那一類的風格，均達到相當高的成熟度，張張精采，幅幅動人。重要的作品有「吃書的人」(1984)、「法學家」(1985)、「儒學究」(1984)、「奇怪的男人」(1986)、「舞蹈者」(1985)、「愛東坡詩的中年人」(1986)、「藍衣青年」(1986)、「憂鬱的青年」(1987)、「流浪的知識份子」(1986)、「詩人」(1987)、「愛老莊的流浪漢」(1987)……等，一系列以中年男人爲主題的作品，除此之外他也畫一些描寫女性的作品：如「寂寞的女人」(1985)、「商場的女人」(1985)、「林小姐」(1987)、「裸胸的女人」(1987)、「待嫁的女人」(1987)……等，均極具各類型人物的代表性。

在這一時期的作品中，我們不難看出，他畫筆下的男性都有非常豐富的內在世界，過度地沈醉在自我的憂傷裡。他們有足夠的智慧與經驗來沈澱自己的感情，摯熱而含蓄；有些則因為內省過深，感情過敏，無法介入現實生活，被功利的價值觀所挫傷。但是他們仍默默地承受著，不怨天，不尤人，像維斯康堤「浩氣蓋山河」中那隻「老豹」，一個沒落的貴族以極其優雅的身姿，緬懷輝煌過去，面對茫茫的未來；也像「魂斷威尼斯」中那位音樂家，終日沈醉在病態的美學中，不能自拔。這類作品以「儒學究」、「愛東坡詩的中年人」最具代表性，尤其是配合上乘的白描法，將人物那種優雅與纖細的氣質展露無遺。

當然，如果內省過深，超出人性所能負荷的界限，就會進入「瘋狂」的世界，一步踏入，就永難回頭了。像於《臺北評論》第五期之封面「吃書的人」，面對巨大、空白的世界，由於刺激太多、太深，祇好走向另一個單向的世界，以求解脫。

另外，在描寫女性方面，邱亞才大致把她們細分為兩大類，一類是廿八～卅五歲，她們正值肉體的頂峰，具有成熟的性觀念，在社會有了一些歷練，一些地位。她們機智而狡猾地散佈著成熟的魅力，豐美的肉體足以使男人癱軟，但她們冰冷的智性，卻又令男人退卻。她們是一種令人又愛又恨，又慾求又恐懼的女人，這類作品有「林小姐」、「裸胸的女人」、「待嫁的女人」等。

第二類是卅五到四十五歲的女人，她們珍貴的青春已逐漸逝去，卻仍想抓青春最後的尾巴。她們年齡增長，性慾增長，智慧卻永遠停滯；她們厚塗脂粉，奇裝異服，

既可笑，又可悲，像「慾望街車」裡的費雯麗。由於生活失去重心，她們的生命迅速往下滑落，隨便抓住一些可攀的東西 —— 甚至是一些有毒、有刺的荊棘，到最後抓住的東西更加速她的墮落，直到完全崩潰。這一類的作品以「商場的女人」、「寂寞的女人」，最具代表。

人物畫的薪傳

我國的人物畫，自古有之，從戰國楚帛畫以來歷經各代名家，顧愷之、閻立本、李公麟……以迄於近代的任伯年，名家輩出，自溥心畬、張大千凋亡後，人物畫幾乎到了欲振乏力之際。邱亞才能從油畫入手，溶合了莫迪利亞尼的純粹造型，與中國的白描法，將油畫這項純西方的材質，很自然地轉移成中國人的抒情工具，不盲目地跟隨西方藝術流派而失去了自我，誠屬難能可貴。他在表達中國人的感性上的成功，也給當代從事水墨與油畫工作者一個很大的質疑，爲甚麼像溥心畬、張大千等國畫大師祇能畫古人，不能畫今人？爲甚麼油畫家一拿起油畫顏料、油畫筆，就想要如何的前衛、超前衛？「藝術」若不能深深地從生活中提煉出來，從人性中辯證的發展出來，那種「藝術」祇不過是諸多現象世界中一閃即逝的金光，一些折射的黯淡的光芒，一些浮面的絢爛的外表而已。如何能經得起考驗而永存呢？

最近邱亞才已開始嘗試水墨人物了，時有傑作出現，他融合了閻立本的典雅與梁楷的奔放，爲中國人塑像，傳達各類人物特異的神情與內涵。代表作品有「宋、理學家」(1988)、「法家」(1988)、「禪僧」(1988)、「王

維」(1988)、「儒者」(1988)、「狂者」(1988)、「蒼白的人」(1988)、「失意者」(1988)等。把這些水墨作品與前面的油畫作品兩相對照，我們不禁恍然大悟，原來油畫與水墨畫祇不過是材料的不同而已，高明的藝術家不為材質所困一樣能揮灑自如。就像畢卡索拿毛筆畫人物，也一樣生動活潑、淋漓盡致。過份強調材質的人，會將「藝術」變成藝術史、美學史、理性發展模式推演下的必然結果。但是，一旦「藝術」被理性推理的歷程所合理化，那「藝術」就祇剩下軀殼而已；那種「藝術」是「藝術的藝術」、「虛假的虛假」。真正的「藝術」是來自現實生活的提煉，在現實生活中大澈大悟後的結晶；其「虛假」是建立在活生生的現實上，是「藝術上的虛假」。「虛假的虛假」，不具有任何意義，「藝術上的虛假」，才具有提煉、結晶、類型、沈澱的意義。邱亞才的畫，都是根植在他內心深處對現實的體驗，他的畫是「心靈的寫實」，這種「藝術」，永遠經得起時間的考驗。

人物畫的新典型

邱亞才的「人性風景」

　　人物畫在我國自古就相當的狹窄，不是堯、舜、禹、湯等聖賢，就是帝王、后妃、將相等顯貴或聞人；明清以後，文人畫家互寫相貌之風大開，曾鯨、任伯年等都畫了許多文學家和書畫家的肖像，有時也通過肖像，爲市井小民或引車賣漿者流，表達他們另一種內在的心靈世界。以畫壇而言，山水、花鳥仍是主流，因爲他們本來就有美化、裝飾居家環境的特點，而一般家庭，也不會無緣無故掛了一張和自己非親非故的人物畫，這當是我國人物畫不發達的原因之一。

　　事實上，人物和山川、樹木、房屋一樣，也是這個世界的風景之一，而每一個人的面相，更是他抽象內在心靈所傳遞出的具體風貌。因此，我們也可以用欣賞山水、花鳥畫的眼光，把人物肖像看成風景，不以外貌美醜爲準，而以內在的精神氣韻來品第人物，不也是一樣嗎？

　　從民國六十四年起，邱亞才就一直以這種冷門的人物畫，做爲創作的主題，持續到現在，他畫筆下的人物

大致可分爲四大類：

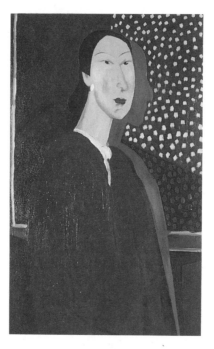

紫藤廬的花
1991

瘋子、流浪漢型

　　他們有一些是在善與惡之間掙扎，有的是在現實世界中受挫的靈魂，他們有時是卑微者，有時是高傲者：像「信教的老人」一樣，因沈入主觀的宗教世界而不可理喻；也像「壞心腸的人」一樣，可能是性變態、色情狂或偷窺狂，在無人的深夜會突然閃出來，騷擾、攻擊或猥褻獨行的婦女。他們腦力、智力大都衰竭，但體力、性力依然旺盛，雙眼燒灼，內心滾燙，四肢蠢蠢欲動。

神經質的知識份子型

　　他們都有很好的文化教養，但有時浸淫過深，過度沈溺在理想的精神世界裏，與現實脫節，精神過度耗弱，如果再遭受打擊，很容易成為第一類型的人（瘋子、流浪漢）。他們有些是「學究」或「音樂家」，有很深的文化素養和豐富的內在精神世界。「總統府的幕僚青年」一畫則又試圖詮譯一種兼含儒家仁義淑世的濟世精神，與法家循名以求實的冷硬態度，這一類儒法相容又相鬥的人物，時常內心交戰的方式出現在邱氏的畫中。邱亞才喜歡用十分纖細的白描線條，來表達他筆下人物多情善感而又易脆的神經，以莫迪利亞尼的拉長誇張造型，賦予他們幽雅的氣質。而第二類型的人物是邱亞才心目中知識份子的典型，他們造型優雅，面貌堂堂，文化修養深，正值生命中的黃金年齡，且在社會上有足夠的財富、地位或權力。只是，他們是如此完美而幽雅，輕靈而易脆。

冰冷的艷婦型

　　邱亞才不畫笑容，也不畫少女；笑容是瞬間的表情，不是永恆的典型；至於少女，可能是因為她們的內在美尚未定型，因此，邱亞才典型的美女是冷艷型的貴婦，她們年齡成熟，肉體豐美，歷練豐富，她們長相艷麗而不只是美麗，性情冰冷而不熱情，像「紫藤廬的花」這幅畫中的女人，只須薄施脂粉，就達到「恁是無情也

動人」的境界。

年華老去型

她們早已年華老去，卻又極力想抓住一點甚麼，甚至沈溺在自己幻想的世界中，像「盛裝的女人」一樣，刻意修飾打扮，穿金戴玉，到深夜的山林裏，去趕赴一場沒有情人的「偷情」。事實上，她們也可能是第三類冷艷型的貴婦，在年老後，追索逝去的青春時，因緬懷情感世界的空洞，而產生的彌補作用，只是一切都太遲了。

認識到邱亞才爲我們所描繪的「人性風景」，我們將不再關心畫中的人物是那一位名人，或親朋好友。我們關心的是自己──「人」的問題，人性是這樣的豐富與深邃，激起了我們無窮的探索興趣。

最近邱亞才也致力於小說創作，不久將結集出版。他的小說人物與繪畫人物，正好提供我們另一種相互指涉、詮釋的意外樂趣。邱亞才最近也嘗試畫了一些寫意的風景畫，試圖開發新的主題。希望他能一本過去深刻探索人性典型的精神，注靈性入他的風景畫內，以開創新畫風。

在最近，美術界揚起了一波「本土文化」的新浪潮，臺灣本土文化重新受到重視，美術界以臺灣的歷史、地理、文化、政治、社會爲主題者，愈來愈多。但是「臺灣人」也是臺灣出產的本土文物之一，却少有人去觀察、描繪。邱亞才的人物──「人性風景」是一條可以繼續探索的路。他爲現代臺灣人尋找新的造型。

旭

日

空

間

貓臉的歲月・科幻的歷程

李民中的繪畫歷程

從「貓」說起 ─────────────────

> 那個地方的貓　通常都是勤勞而忙碌的
> 忙於爬到樹上　扳倒麻雀的窩
> 忙於攔在田硬中　和田雞玩官兵抓強盜
> 忙於躲在草叢裏　觀賞青蛇靈巧的腰肢
> 忙於躲在河岸邊　思考龜背上深奧的紋路
>
> 那個地方的貓　在暖洋洋的午後
> 通常都是　酣睡在屋脊的紅瓦上
> 直到牠們敏感的鼻鬚被遲遲的炊煙和飯香搔醒
>
> 入夜後　牠們
> 知道甚麼地方有溫暖的巢
> 那當然是小主人的被窩
> 每夜它們毗鄰而臥　誤入對方的夢境
> 交換著神秘而充滿智慧的冒險經歷

　　這首〈那個地方的貓〉是筆者寫於一九八八年，以〈那個地方〉為題的十首組詩之一。我之所以決定將此詩放在此文的開頭，最大的原因是我在觀賞完了李民中近百幅的作品之後，發現如果想進入他繽紛錯雜的繪畫迷宮中，而不致迷失方向的話，手中一定要抱著一隻貓，也就是要懷抱著一隻「貓」的心情，遊戲、嬉鬧於他夢幻般詩意的繪畫世界中。

　　李民中，一九六一年生於臺北，一九八〇年畢業於臺北私立祐德中學美術實驗班，次年，入文化大學美術系，主修西畫，開始從事現代藝術的創作，迄今已將近十年。十年之間他的創作質量均相當可觀，是一位潛力雄厚，極具發展性的新銳畫家。為了方便討論起見，我將他的作品以一九八八年赴法研究為分段點，歸納為前後兩階段。

赴法前：第一階段 *1983 ～ 1988*

　　從目前現有的資料來看，此時作品的主題意象大都與「眼睛」有關，尤其是貓的眼睛，瞳孔變化大，色彩又多變，這當然與他從小喜歡養貓、觀察貓有密切的關係，而表現的手法則是具象、半具象、抽象兼有，同時出現在一幅畫作中。在具象的線條與抽象的色面之間，他常利用噴槍的速度感和流動性，由線擴散、潑灑散成面的效果，藉以平衡畫面上抽象與具象之間的不協調。這些作品如：「眼睛」(*1983*)、「鳥店的屠殺」(*1983*)、「太陽與月亮」(*1983*)、「太陽是由眼睛和紅色的睫毛所融合而成」、「龍與小孩」(*1983*)、「紅色瞳孔」(*1984*)

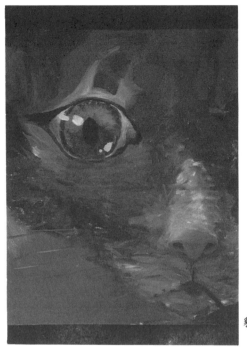

貓

……等均是。

　　除了貓、狗這兩種他喜歡飼養的動物之外，他的畫面也逐漸出現一些昆蟲和奇怪的幾何體。這些昆蟲如：蜘蛛、蒼蠅、蜻蜓、蛾、蛇、壁虎或蜥蝪，其實都和他畫面常出現的另一主題意象——鳥類，有相當大的相似性，它們都是貓眼睛注意的焦點，和手掌中無法掙脫的玩物；而那些奇形怪狀的幾何體，像一些不明飛行物，和畫面上的昆蟲世界一齊遨遊、遊戲於他瑰麗而怪異的彩色世界裡，作品如：「受驚的貓」（1984）、「蜻蜓的世界」（1984）、「一個女人和蒼蠅在一起」（1984）……等。

　　在一九八四年，他還做了一件很特別的「雕塑」，作品名稱是「雕塑教室」（300×500×260 公分）。起因於

學校竟然別出心裁，規劃出這一間袖珍型的教室（小倉庫）給班上同學（五十多人）當「雕塑教室」之用，結果根本沒有人去用過，李民中就以這個三度空間爲材料，在四周貼滿錫箔紙，以噴槍「塗鴉」，其中有吐舌頭、大胸脯水泥墩的裸女和王八烏龜，適足以傳遞出他的急智、幽默、遊戲之態度，也唯有臺灣這一特殊時空的美術教育現象，才能產生他的這一件「雕塑藝術」（三度空間作品）？「廢物藝術」（Junk Art）（利用無人使用的教室）？「趣味藝術」（Fun Art）？還是「空間」、「偶發」……藝術？其實這些名稱都不需要，也無法強加細分（正如他的畫面具象、半具象、抽象並置一般）。重要的是他的作品有感而發，不是無病呻吟，因此他的表達方式就與現實周遭環境有相指涉、互證的功能。

同年，李民中以「好甜蜜的強暴」爲題，製作了三件作品（第一幅160×130公分，第二幅爲260×180公分，第三幅爲390×210公分），作品一件比一件大，一件比一件內容豐富，這一系列作品，可以說是前一幅「一個女人和蒼蠅在一起」的再延伸、擴充：裸女和蛇有性和引誘的暗示。根據畫家的本意，要享受現代的科技文明就要同時付出相對的代價，例如看電視的同時，也被電視所強暴，一邊欣賞、一邊咒罵、一邊懊悔浪費時間。在此，我卻聯想到米歇爾·傅柯（Michel Foucault）「性壓抑的假設」，性與罪原具有共通性，性需要壓抑，因爲性是：無益的能量、極度的享樂、不軌的行爲；但性同時給人有：揭示眞理、推翻世界現有的法規、預告未來、預示某種福樂融合其間、召喚未來等特質。因此，性和電視具有讓人沈溺又悔恨的矛盾性。而李民中這一系列

作品，正好傳遞出這一曖昧的現象：甜蜜↔強暴、享受↔譴責。同時在畫面處理上，這一系列作品內容更爲豐富，將裸女、機械怪獸等卡通科幻的情景融入畫面，而色彩處理方面更接近電視螢幕（發光體）的效果。卡通與科幻，其實是他處理「貓與鳥」這種題材，一貫的手法。現在他只是手法更靈活，內容更豐富、多變。

好甜蜜的強暴　1984

在「好甜蜜的強暴」系列作品完成後，可以說是他第一次的風格成熟期，將以前創作的題材，主題、技法、觀念，重新排列組合，或熔爲一爐，成一巨構。或獨立抽出，成爲小品。

在小品方面：由於服役的關係，只能做小畫。作品有：「藍色蟹」（1985·30×25公分）、「紅狗與綠太陽」（1987）、「蝴蝶的鱗片」（1987）、「飛得很急」（1987）、「綠色貓」（1987）……等。這一類作品，因爲內容簡潔，造

型大方，反而非常生動、童稚而有趣，不像大畫那樣給人沈重的壓迫感。

在巨構方面有：「颱風、颱風、不要來」(1984．510×184公分)、「我不知道爲甚麼，我常把我的貓倒吊起來」(1985．390×184公分)、「脫逃中的小精靈」(1985)，以及赴法前的總結大作：「我散步，走啊走啊走啊走：然後……碰碰碰碰碰碰碰……眞過癮」(1987．510×210公分)。在處理巨幅作品時，他先用噴槍噴出紅色的長線（像紅色的腸子），將畫面做大塊的分割，這些紅色的巨腸，像巨大的消化系統，將都市文明、科幻卡通、電動遊樂器裡千奇百怪的機器人、機器獸，以及仿生人、仿生獸（仿製出來的人、獸），結合外太空的怪異世界，製造出一種混雜而無限層次的畫面空間，以及充滿流動與飄浮的時間感。

赴法後：第二階段1988～1991

綜合李民中第一階段的觀感，發現他有時喜歡採用類似「組詩」的方式來完成系列作品，畫面不一定相聯，但意義相通，互相指涉、互補，這種手法甚至能產生間隙和裂縫（或差異和矛盾），需要細心的觀賞者運用自己的經驗和想像力去填補，始能翻生新意。換言之，「組詩」式的系列作品不僅要「若即」，也要「若離」，才能不黏不滯。

李民中赴法後的作品更趨向於「解碼化」，以「無視界」(1988．Ⅰ、Ⅱ、Ⅲ三張一組) 爲例，主要意象消失了，被打散了，成了幾組分離的符號，大都是抽象及半

抽象的形態，真可謂是「無視界」了。而此一時期除了延續以前使用高彩度、高反差及互補色系的顏色效果外，也使用厚塗的方式，充分表現油料材質的特性。

此後，他繼續建構大幅的作品如：「沒有屋頂、沒有窗戶的房子」(1988)、「動物癲癇症」(1988)、「貓吹口哨」(1988)、「有癲癇症的生化人」(1988)、「砰！未命中！幹！」(1988)、「有鑽石眼睛的螞蟻」(1988‧196×540公分)，作品更突顯出後現代的特性：零散化、遊戲化、裝飾化，畫面上純粹是一種幻遊旅行，刺激就是目的，不追求隱藏背後的意義，不可解釋，也無需解釋，有興趣就多讀一點……「這一段令人熟悉的話語，大致與詹明信(F. Jameson)在〈後現代主義文化〉一文中的重要論點相契合」，當然這樣的後現代是令人困惑的。

不僅觀賞者困惑，畫者本身也開始思考自己「為何而畫」？想要調整自己的畫風，以新表現主義的方式，逐漸聚合失去的焦點。作品如：「對王的崇拜」(1990‧Ⅰ、Ⅱ）畫幅雖小，卻雋永有味，與巨幅創作剛好成為互補、互相指涉。

在一九九一年一幅題為「天使掉下來囉」作品中，畫者去蕪存菁，祇保留了幾個重要的物象，而物象之間含有隱喻、暗示等若有若無的關係。這種手法，同時表現在另幅作品「大貓臉」上。貓一邊捕捉昆蟲、一邊遊戲，畫家與作品的關係，不也是如此嗎？如果貓是自畫像，那蓮花與貓又有甚麼關係呢？它的隱喻似有還無。

另外，在一九九一年李民中也畫幾幅單一主題意象的作品，例如：「雞頭」、「叫喊」等，這種誇張、強烈的表現手法，在他的作品中算是少見的。這一類的畫，

畫幅雖小，力量卻很大，單一簡潔的意象，仍能自給自足，其完整性決不會輸給巨幅作品，李民中若能從此做更爲深入探討，也可能是一條寬廣的路。

天使掉下來囉
1991

三代心血灌溉的花

　　綜觀李民中十多年來，從貓（僞裝侵略者）、狗（直接侵略者）到鳥獸、昆蟲，到電視卡通、科幻、外太空，再回到原來的「貓捉小鳥」，其創作已能自成體系。對於這樣一位年輕新銳的畫家，我們應該以耐心的觀察和細

心的體會來瞭解他的作品，而不應該急躁地，拿著一根僵硬、固定的尺來評判作品。那些將藝術與現實的關係黏死，以「反映現實」為評判藝術的唯一標準的人，是犯了專制、獨斷的大病。我們應該以整體性代替片面性，不預設立場，先深入每一位創作者的內在世界，才能做較客觀的評價，不是嗎？

　　在得知李民中的祖父、父親均擅長繪畫，而其祖父曾於日據時代偷報考東京帝大美術科，被曾祖父知道後，拒絕供給學費，只得束裝返鄉，抑鬱以終（其作品已有自己獨特的風格）。這讓我想起日本大文豪川端康成的話：「我認為藝術家並不是一代能產生的，祖父的血，經過幾代，才開成一朵花。」希望李民中能妥善照顧好這一朵三代的心血灌溉出來的「藝術之花」。

夾在童年與成人的裂縫中

鄭君殿的繪畫歷程

「精神分裂」與「心理分析」─────

　　當現代藝術愈往個人內心深處挖掘時，他的表達語言就愈個人化、隱私化，作品與讀者（觀眾）溝通的橋樑也就愈來愈少、愈來愈窄，造成了晦澀、難懂的問題。再加上現代藝術強調「獨創」，要異於常人，換言之，就是要擺脫「世俗的規範」。正如同德勒茲(Gilles Deleuze)所認為：偉大的當代英雄，只可能是「精神分裂」的人，只有他，才能擺脫一切文明的符碼(code)，回到最原始的狀態。（在這裡「精神分裂」四個字不同於佛洛依德的消極意義,而是德勒茲的積極意義──指不為任何身外之物所束縛的狀態）。因此,藝術家既要表達「個人隱密思想」（顯露內心世界的表情），又要具有「獨創性」（逃出既有的形式規範），在這雙重力量的運作之下，使得原本晦澀的個人內在語言，更是雪上加霜。觀者除了看畫，還要解讀心理分析中潛意識的扭曲、假扮、替代等作用

與過程。

其實晦澀並不一定就完全不可解讀，有些作品晦澀得「無意義」，有些晦澀得「有意義」，有些晦澀卻在「有意義」與「非意義」之間。（德勒茲認為：「意義的邏輯必定要在意義與非意義之間提出一種內在關係，一種共在。非意義是一個自有意義的字眼。」他指出並肯定「在意義中有非意義」的思想）。而鄭君殿作品的晦澀感就是時常游走於「有意義」、「非意義」與「無意義」之間，尋找個人的繪畫語言。

畫家的學習與成長

鄭君殿，一九六三年出生於福建金門，就讀金門高中時，學校的繪畫風氣相當自由開放，有一間教室讓喜歡繪畫（或將來要報考美術系）的同學專心學畫，裡面不但石膏像的種類甚多，而且畢業後的學長會時常回來指導學弟，並灌輸新的繪畫思想和觀念。校方唯一的要求，就是要幫忙學校畫海報。就在這種自發而自由的學習風氣下，三年的高中生活，為他奠定了良好的素描基礎。一九八一年他考上國立藝專，曾就讀一年，八二年參加國立藝術學院獨立招生，心存姑且一試的想法，結果考上了。藝術學院五年的修習時間，不論在學習和創作上，都讓他感到更充實、更自由。

一九八七年畢業後入伍服役，八九年退伍；退伍後曾在「誠品書店」任職，因覺得與個性不合，一九九○年再度重拾畫筆，追尋自我的世界，以迄於今。在此，我以畢業前、後做為他繪畫歷程的分段點，以便做詳盡

的分析和探討。

§探索期：1985～1987

在這個時期，鄭君殿顯露出他是一個思考性、計劃性很強的藝術家，當他有一個構想時，常常先用炭筆和水性顏料做草圖（當草圖的完成度很高時，即是一幅完整的創作）。而第一張完整的草圖，又被裁剪、移位、潤飾、轉換成第二張草圖（完成度很高的草圖），然後才出現第三張正式的總結作品。

以「盒子、人與靶」這一畫題為例的三幅作品，第一張草圖（炭筆、水性顏料）作於一九八六年，形式上採「三併」，左側是一尖銳的幾何形立方體，只有分明暗的炭筆素描（這一類幾何體和人體素描，他在一九八三年至八五年間曾做過多次的練習和探索），形式是口形，中間為行動中的人體，人體背後為一有紅心的靶，形式成 」形，右側為許多累疊的人頭依稀可辨，形式卻成▽形。到了第二張草圖(1987)，左側的幾何體表現更為豐富而成形，中間的人物逐漸顯露出原來的面目，右側的人頭卻反而完全塗抹掉，到了第三幅(1987年4月・348×226公分)，右側又轉換成被削去半邊的臉。

在另一組以「儀式」為畫題的三幅作品中，也出現了類似的狀況，甲幅的語意在乙幅和丙幅中，因為流徙和變遷，產生了落差和裂縫，同樣地，右側的人頭時隱時顯，暴露了作者思路的崎嶇，也表現了創作意念的多歧性。這樣的手法和意念也三度出現在一組以「體育老師的雕塑」為題的三幅作品中。在「儀式」的第三幅作品(1987・400×226公分)，其中三併式的形式依舊沿襲，

左右兩側三角形部分是畫在油畫布上，但中間人體部分卻是畫在木板上，並且在木頭上做雕刻（這種手法也出現在「盒子、人與靶」中間反L形的部分）。

長角的側面
1991

綜合以上的分析，可以發現此一時期的鄭君殿遊牧於各種現代繪畫藝術流派之中，逐水草而居，以吸取各種營養。在材質上他綜合水性顏料、炭筆、油彩、木板爲一體；在技法上他結合硬邊、新表現、新抽象等表現手法；在形式上不斷地做實驗，力圖打破單幅的限制，探索雙併、三併或三角形，反L形……等可能重組的新形式；在內涵上，探索夾縫中的個人，如何尋找安頓生

命的位置，而左右兩側時常是冰冷尖銳的幾何體（都市文明？）和甚囂塵上的群眾或模糊不清的臉孔（社會人際關係？）。這一點鄭君殿並沒有明講，他留下了一大片空間讓觀者去馳騁。而這種注重「言有盡而意無窮」、「微妙含蓄」、「撲朔迷離」的構思方式，也形成他作品以後發展的基調。

§形成期：1990～1991

在學院內五年的探索後，經過兩年多的休息，鄭君殿仍未能忘情於繪畫創作，於是辭掉工作，重拾畫筆。這一時期的作品大致可分類成油畫和水性蠟筆兩種，形式都是採用雙併式(左右或上下對稱)，而表現的手法則是一人一物、一情一景、一冷一熱、一靜一動、一明一暗⋯⋯等二元對立的手法，企圖利用這種相對、矛盾等情緒的落差和裂縫，提供一片讓觀者思考的空間。

以水性顏料作品為例，編號九一〇一、九一〇二、九一〇三，三幅作品均將人像融入風景中，兩者結為一體，道出鄭君殿的藝術思考方式：人像即風景，風景即人像。自編號一九〇四以後，他運用割、撕的手法，在雪銅紙上做出類似版畫腐蝕的效果，有些作品(九一〇七、〇八⋯⋯) 情境類似戰地上荒廢的工事、碉堡、鐵絲網，散佈在坡度平緩而圓禿的丘陵上；有些則彷彿水中的岩塊和雜樹，有些則無法辨識，只能因人而識。

在油畫作品方面，在習慣上，左邊的畫面是一些被扭曲、假扮、替代或重疊、削去半邊的臉（這讓我們想起他探索期作品中人物取捨的猶豫），而右邊的畫面經常以接近單色的顏料平塗，在油彩未完全乾透之前，做

快速而隨興的風景速寫。

無題
水性蠟筆、紙
1990

　　這種東方線條式的風景速寫，與扭曲、變形的臉孔並置在同一畫面，就產生一種奇特的時空感，這種新的時間和空間是被割斷、不連續的，它無法融爲一體，卻又必須融爲一體。畫面上所製造出來的困境，卻有待觀賞者個人生命的體驗來化解，畫者並沒有明確的答案。

童年與成人的對話

　　鄭君殿一系列「無題」的作品，讓我感到一種情緒，

那是成長後的夢魂重遊童年嬉玩之地後的惆悵，或是在馬路上無意間看到一個陌生的熟人，一個你現在的朋友，他廿年前應該的面孔，你有些遺憾。這讓我聯想到七等生的小說《散步去黑橋》中的對話和情境：

> 午睡醒來，我對童年的靈魂邁叟說：
>
> 「散步去，邁叟。」……
>
> 「去那裡？」邁叟問我。……
>
> 有一條歧路上去小山丘，但順著平路將邁向
>
> 遙遠的地域，邁叟不加思索的說：
>
> 「去黑橋」。……
>
> 「邁叟，現在根本沒有黑橋呀！」
>
> ……
>
> 「往回走，……」
>
> 「……馬上就是黃昏天黑了，邁叟。」
>
> ……
>
> 「黑橋，那就是黑橋！」
>
> 我鎮靜且不以為然地說：
>
> 「但那是一座灰白的水泥橋呀。」
>
> ……
>
> 「是真的黑橋──」

童年往事，將隨著記憶的強弱而不斷的增減修補，甚至被自己篡改和替代了。

結語

雖然我在本文一開頭曾引用德勒茲對意義邏輯的看法來旁證鄭君殿作品中的「雙關語」、「多歧義」等無

法直說的意境。其實這些藝術的手法，在我國古典文學
作品倒是常見的，葉燮(1627～1703)在〈原詩〉中曾言：
「詩之至處，妙在含蓄無垠，思致微渺，其寄托在可言
不可言之間，其指歸在可解不可解之會。」謝榛(1495～
1575)在其《四溟詩話》中也曾指出詩有可解、不可解、
不必解之別。我個人對鄭君殿的作品也只是陳述自己的
聯想，不再強作解人了。

政治的「虐與被虐待狂」

周沛榕的心路歷程

周沛榕，一九六三年出生於臺北市，一九八一年考入文化大學美術系，一九八五年文大美術系西畫組畢業；一九八八年入美國羅徹斯特工藝學院(Rochester Institute of Technology)研究繪畫和版畫，一九九〇年畢業，獲碩士學位，旋即回國。現於文大新聞系兼任講師之職，並在國立臺灣藝術教育館任職。

徬徨期：大學時代

大學時代周沛榕的創作量並不多，以目前較完整的三張作品來看，畫面上均流露出一股抑鬱之氣，一種無法排解的鬱悶，壓得喘不過氣來，以「第二條地平線」(1984)爲例，地平線在三分之二的地方，像一道天人之隔的鴻溝，三分之二的天空部分是一大片亮麗無比、金黃色的雲彩，其中開了一個小窗口，像是唯一足供逃避現實的出口，被擠壓到三分之一的地面，只有一些零亂或斷裂的電線、插頭、電源開關……等。而人物則只剩

下空殼,像幽靈一樣,在地平線上,飄浮或墜落,畫面上充斥著零散和無力感(斷了電),生命是輕浮的,沒有一個目標和著力點。而在一九八六年,也是他總結大學的探索生涯中的兩張作品,一張「樓梯和鐵窗」,畫面從鐵窗望見室內的樓梯,繁複的窗口和錯置的屋頂,交織成一座迷宮似的室內景觀。不言可喻,作者暗示著這是一個沒有出路的空間,人們祇能在迷宮中逐漸耗弱自己的智力和體力,直到衰竭而亡。在表現手法上則溶合立體、硬邊之特點。另一幅「囚禁」在表現手法和構圖上則與前一幅「第二條地平線」有相通之處,碩大的彤雲、壓低的地平線、有窗口的天空⋯⋯等超現實的意象,地面上則是一群裸露的男女正在恣意的狂歡和享樂:他們圍在一個孤獨沈思者(象徵畫家自己)的四周,而這位孤獨的沈思者,正在做極度的自我壓抑,以逃避外在肉體世界的干預和誘惑。

綜觀周沛榕大學時代的作品,在這些天空、雲朵、窗口⋯⋯等意象裡面,我們雖然可以感受到那種空茫的無力感和徬徨的失落感,但是真正引起我們好奇,想要一窺究竟的是,他到底在壓抑甚麼?他到底在逃避甚麼?瑰麗天空(理想世界)的窗口如果一脚踩出,外面會是甚麼樣的世界?地面上(現實世界)那一群裸露的人體,除了性的暗示外,又有何深意呢?這些問題,當時的周沛榕只能感受到,卻無法詮釋它和擺脫它,直到出國後,他才恍然大悟。

尋找期：出國留學

　　退伍後，無法決定將來要做甚麼。至於繪畫，由於尚未凝聚出探索的焦點，也就興緻闌珊，提不起勁來揮動畫筆。於是他興起換個環境的想法，決定出國留學。

　　到美國之後，他逐漸感受到一股尊重個人自由而且政治思想開放的氣息，這和他在國內的成長環境有著截然不同的感受：一個是強調個人發展，一個是注重群己和諧。於是他逐步解脫心靈的包袱，推開責任的束縛，重新發掘被壓抑、扭曲已久的「自我」和「原我」，將綁手綁腳的「超我」，逐出心靈的國度，開始了他追尋自我的歷程。

　　所謂追尋，當然也意謂著嘗試多種可能性，因為周沛榕還不知道他的「自我」在那裡？於是他兵分兩路，一方面接受指導老師的建議，重新認識立體派，加強掌握造型的能力，使畫面更為簡潔有力，也學習運用單色來處理畫面，發掘色彩本身的個性。於是他以立體派的手法創作了一系列（四張）的「自畫像」（1988年2～3月），這些自畫像象徵著他開始面對自己的決心，暫時割捨了他「超現實」的一面。畫像中扭曲的面孔，無疑表白他因承受太多人倫、社會、政治的規範和壓抑，所呈現出現實中周沛榕的真面目───一個被扭曲的人。

　　另一方面就探討的內容來講，他還延續了對「裸體」（性）的關注，嘗試以拼貼成集合物的手法來表現，於是他剪貼《花花公子》雜誌上的裸女，拼在一張挖空的紳士像上，中間還用砂紙和女體穿挿處理，產生粗粒的

感覺，周沛榕雖然一再對裸女的題材發生興趣，但他是借裸女來探索什麼呢？是性？還是政治呢？我們尚無法論斷。

　　到了一九八九年九月，他第一次總結出國後第一年探索的成果，完成了巨構「我前後不一致的心」（605×182公分），交叉運用了兩組不同意象，一組是軍事、政治方面的，例如：士兵、靶子、鷹、犬牙……等；另一組是性暗示的，例如：眼球、洞穴、乳房、ET的臉（多皺紋的陰莖？）、吸血鬼（狼人）……等。這兩組意象之間的關係非常曖昧，似無還有，但不論如何，他已逐漸找到了自己的風格，凝聚了探索的主題，那就是──以性愛來探討政治。

我前後不一致的心　　1989

　　回顧周沛榕從一九八四（大三）的「第二條地平線」到一九八九年的「我前後不一致的心」，從年少的徬徨期到苦悶的尋找期，他以五年的歲月，逐步向自己的內心深處挖掘。追憶他成長的過程，正是臺灣長期在威權統治下，所造成普偏壓抑的扭曲性格，一直伴隨著他的成長而茁壯。這種扭曲的性格，像一隻巨大的怪獸一樣，幾乎要吞噬了周沛榕的自我和原我。為了逃避這隻巨獸

的吞噬，他只能逃到國外。而就在他出國前不久，臺灣才正式宣佈解嚴。因此，周沛榕仍然是帶著未解嚴的心情出國的；而他的大學四年，也正是蔣經國統治的最後幾年，一種舊的威權體制正瀕臨瓦解前的一場政治大變動，低壓而沈悶的政治空氣所籠罩的時代。政治上，統治者衰老的身體和面容，和經濟上，民間旺盛的精力和欲求，剛好形成強烈的對比。此時，周沛榕逐漸凝聚了他創作的主題，探討威權體制下，錯亂的精神世界和狂怪的性慾世界。

發展期：確立目標

抓住了探索的主題後，他加速創作的脚步。緊接著，他結合木版畫和油畫的表現手法，創作了「最敬禮」系列四幅（1989年10月、11月），和石版畫「雌雄同體」（1989年11月）、「防毒面具」（1990年3月）、「鷹的影子」……等一連串表現軍政與性愛之間曖昧不清的關係。其中「雌雄同體」更將雄獅、公雞冠、裸女結為一體，傳遞出他對世界上任何威權體制的反抗和反諷。

真正總結他在美國兩年學習成果的代表作，卻是一組題名為「變化」（1990年3月・488×213公分）的巨作。這是一幅由六張畫所拼成的大畫，而且依據組合方式的不同，至少可以有五種的變化。這幅用色強烈鮮明，造型簡潔有力、題材大膽醒目的巨構，不但展現出周沛榕控制大畫面的能力，也毫無掩飾地顯露出他突破威權壓抑後，強烈的暴發力和衝擊力。如果說捷克小說家米蘭・昆德拉(Milan Kundera)的《笑忘書》(*The Book of*

Laughter and Forgetting)曾以性的遊戲做爲對共產統治下枯燥生活的反抗。那麼，周沛榕的「變化」則是結合性與暴力來呈現威權體制下的軍政暴力。誠如美國文化評論家蘇姍·宋姐(Susan Sontaag)在〈迷人的法西斯〉一文中所言：「一份不斷生長擴大的情慾暗流，正令納粹主義催情，那是一般所謂的『虐與被虐狂』(Sadomasochism)。」

變化　1990

　　周沛榕正是運用這種性的「虐與被虐狂」(簡稱S/M)，轉化成軍事統治、威權統治、法西斯統治下「統治與被統治者」的曖昧關係。「S/M」既是性的，也是政治的，以「變化」一作而言，隨機組合的畫面（有的是正放，有的是倒立）暗示著無所不在和顛狂混亂的性慾和政治世界，它們是一體兩面，溶合無間的。

　　周沛榕在美國「出門造車」，尋找到自己的藝術生命；回國後，畫作卻也吻合國內的情勢。尤其是解嚴後，因威權統治崩潰，以政治、抗爭爲題材的創作和探討愈來愈多，如楊茂林、吳天章……等，紛紛堀起。周沛榕

以異軍突起之勢加入行列，若能持續以旺盛的創作力，
從人性出發，深入探究性、政治與壓抑和暴力的連鎖關
係，必能走出一條厚實的創作之路。

死亡，是一種生存的樣式

賴九岑首展

如是說「皮肉」代表短暫而易腐朽的過往雲煙，相對的「頭骨」則應象徵著一種積極的精神，以金石般的硬度，試圖向永恆叩關。當然，不論生命的山陵如何的雄偉傲岸，歲月的浪濤只有寂寞的拍打荒巖，又寂寞地撤退，好像一無所獲。但是，當脆弱的沙土逐漸剝落，只剩下坑坑洞洞的「女王頭」時，我們不禁恍然大悟，惟有堅硬的頭可以對抗時間的侵蝕、消磨。換言之，人是要在剝盡皮肉之後，也就是死亡之後，才顯現出永恆的本質。

不斷地描繪和擦拭

這次是賴九岑的首次個展，在觀賞完了將近十八幅作品之後，發現它們都是同一主題的系列作品，那就是「頭蓋骨」：有各種角度的，也有各種動物的；有彩色的，也有黑白的。他的作品風格大都遊走在具象和抽象之間，一邊描繪形象，又不喜歡太固定、具體的形象，

而一再打破形象，然後又因不喜歡過度抽離形象而又再重組形象。這樣反反覆覆，不斷描繪、破壞、重組之後，在他的作品中，竟然讓人感到一種水墨畫中「潑墨」或「潑色」的淋漓暢快之感。而黑白兩色因爲在畫布、紙上不斷的塗抹所產生的效果，也非常神似「墨分五色」的水墨變化。對於早期學過水墨畫的賴九岑而言，雖然不是刻意強調，但也絕非出自無心，尤其是他在黑色中追求多層次變化的觀念，自然與黃賓虹、李可染這一路的水墨發展和美感經驗有很深的淵源，也產生了有趣的對話。

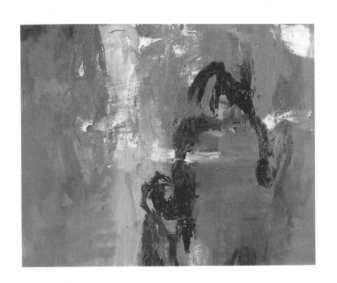

在虛影下遊走　　壓克力、布　　1993

畫面美感的基調

　　當我們問及畫家本人對畫面「頭顱」這一主要意象

與「死亡」的關係時，畫家本人雖然不否認這一點，但也不願意只定位在這一點上。憑直覺，他喜歡頭顱的線條和造型，換言之，對畫家而言，他倒不急於說破畫面的謎底，不急於揭開最後的「第七封印」，以便涵蓋更多的想像空間。

<div style="text-align:center">黃陳之殘影　　壓克力、炭筆、紙　　1993</div>

在這一「頭顱系列」尚未開始之前，賴九岑曾作有以一隻蛾為主題的畫作「胚胎聚合體」。在這幅畫中，他呈現了蛾的生命之態，卵、幼蟲、羽化──三種完全變態的生存形態，作品中呈現了兩種特性，這兩種特性形成以後「頭顱系列」的美感基調。

(1)圓弧線的流暢感：不論是卵的圓、翅膀的弧狀、腹節上的波浪紋，都是由流動的曲線組成，而以後的頭顱，也大都由這些瞬生瞬滅而流動性強的曲線所組成。

(2)神秘的黑坑洞：昆蟲腹節上成對的氣孔和頭部的複眼，發展成以後頭顱的眼眶和鼻孔，這些黑暗的坑

洞，流露出神秘而吸引人的魅力。

髑髏與海石的對話

在看完了這些作品之後，卻讓我想起國畫大師溥心畬的水墨畫「海石圖」；他不但三番兩次的畫海石，也喜在畫上題「海石賦」。這些宛如髑髏般坑坑洞洞的海邊奇石，同時提供了他文學和繪畫上的創作靈感。雖然他們所表現的主題和內容都不相同，但對於坑洞的神秘感，都有著強烈的好奇心。而剝落了沙石的海石與腐化了皮肉的髑髏，在象徵上也有相通之處。

人類的三種生存樣式

對於完全變態的蛾而言：卵、幼蟲、羽化，乃是其生存的三種樣態，正如同水的三種存在形式是：水蒸氣、水、冰。相對於蛾或水，人的存在樣式是否也有三種樣式呢？靈魂、肉體、髑髏，是否可以代表人的三種存在樣式呢？如果是的話，那頭顱將不只代表死亡，而是象徵另一種形式的生存：它比肉體更能適應、忍受塵世的撞擊，也比靈魂更實在、具體，它是另一種生存方式。如果都不是，至少，它證明了，它曾經生存過。

女

性

空

間

撥開抽象與寫實的迷霧

李芳枝其人其藝

「五月」與「東方」是大家所熟知的戰後臺灣兩個重要藝術團體,其中「五月」畫會成立於一九五七年的五月,而畫家李芳枝女士則是五月十日於臺北中山堂所舉行的第一屆「五月畫展」中,六位參展者之一。換言之,她是「五月」的首屆創始會員。二十六年後的今天,「五月」「東方」的成員雖已各自發展,但是,在經過一段時間的沈澱之後,我們已經能以更理性的思考和寬廣的視野,來重新詮釋和發現,那些「現代藝術家」的藝術成就。但他們的內在心靈世界,則多不為人們所知悉。在此我嘗試以李芳枝女士為個案,來探索他們的藝術創作與內在心靈的互動與變化。

喜歡自然:勤於戶外寫生

李芳枝,一九三三年生於臺北,根據林惺嶽在〈踏雪尋梅 —— 女畫家李芳枝尋訪記〉一文中,我們可以得知許多她的生平資料。

　　從小，李芳枝就深受她父親的影響，喜歡大自然。由於工作的關係，她父親對全省寺廟都很熟悉，常常帶她參觀訪問各處的寺觀廟宇，而這些寺廟大都蓋在市郊外或山野間，所以養成她從小對野外自然的喜好。初中時，全家都得了瘧疾，只有她沒有得，所以要照顧全家，有時要餵全家人吃飯。

　　北一女畢業後，在美術老師吳廷標的積極鼓勵下，投考師大美術系，結果錄取了。在學期間，她私下勤於自修，一有空就自己帶水彩到校園或郊外寫生；暑假時，常到李石樵先生的畫室練習素描。一九五五年師大畢業後，曾在「市商」擔任一段時期的老師。由於自己想要作畫，無法負擔學校以及私下的教學工作，於是積極準備出國，投身到更廣闊的繪畫藝術世界中。一九五九年，李芳枝考取了法國研究繪畫的獎學金。

　　其實，在畢業後一年，也就是一九五六年，李芳枝、劉國松、郭東榮、郭豫倫四人，曾在師大藝術系教室，舉行了「四人聯合畫展」，展出內容全屬西畫作品，其動機是向校內師長、學弟展示他們畢業一年以來的研習成果。這個屬於校內活動的「四人畫展」，就是後來「五月」畫會的前身。根據另一位創始會員郭東榮的文字回憶記載：

　　　　畫展一開（「四人聯展」），廖（繼春）老師對我們鼓勵甚多，說我們夠水準了，叫我們成立畫會，借租中山堂正式開畫展，於是第一屆『五月畫展』就此誕生了。這是『五月畫展』的ROOT『根』。（以上詳見蕭瓊瑞所著《五月與東方》一書，頁59。）

　　從以上內容我們大致可窺知，李芳枝畢業後不僅仍

勤於藝事，而且以廖繼春的眼光來看，已經「夠水準」了，而當時她的主要畫風是寫實與抽象兼具。

扭轉生命：從巴黎到瑞士 ━━━━━━━━

　　一九六○年，李芳枝進入巴黎藝術學院，並經朱德群的介紹，在當時極富盛譽的 Souberbie 教授油畫班，埋頭研究油畫，主要的畫風是屬於抽象的。在這段留學期間，她還時常在國內發表藝術評介的文章，以精采的文筆分析巴黎現代畫壇動向。

　　來巴黎兩年以後，她的獎學金期限也到了。雖然在求學時，她已開始在賣畫，但從現在開始，她必須自食其力，解決自己的經濟問題。為了繼續她藝術創作之路，她一邊節省開支，吃最簡單的食物，一邊辛苦作畫。

　　後來，巴黎有一個大畫廊的猶太畫商，看上了她的作品，主動地跟她訂合同，在這個合同之下，她可以到他們指定的美術商店拿取任何的材料與用具，條件是按月交給他們固定數量的作品。在當時，與大畫廊訂合同，是巴黎的畫家走向成名的捷徑。從這件事情，我們不難推測出當時的李芳枝，對自己未來的藝術前途，應該是相當的樂觀與自信的。而與畫廊簽約這一件事，可算是她藝事的一大轉機，卻也是影響她一生的關鍵，她以後的生活觀和藝術，與這件事均息息相關。

　　簽約後，即將在巴黎藝壇一展長才，繪畫事業預料會一帆風順。平步青雲的李芳枝，卻莫明其妙地遭逢一場人生的大風暴，這個風暴，扭轉了她此後生命與藝術的方向。

原來，在簽約後，李芳枝經瑞士方面朋友的介紹與安排，應日內瓦一家著名畫廊的邀請，舉行她在歐洲的第一次個展。展出結果雖然出乎意料，廣受到好評，但是此舉卻得不到巴黎畫廊的諒解。畫廊方面認爲，簽約畫家沒有權利自己開畫展，不但中斷了合同，而且要她賠償一筆數目龐大的金錢。這件事情，是非曲折，只要參照合同內容，自有定論。合同內容沒有註明此項規定，而畫廊卻認爲這是一種公認的「行規」或「默契」。即使如此，對於一位不知「行規」、「默契」的初犯者，站在培養有潛力的畫家立場上，畫廊亦不應如此的逼人絕路，而且手段冷酷兇狠。

這件事情，不但給予李芳枝的自尊心很大的打擊，也使她對曾寄予厚望的巴黎畫壇感到寒心。於是她想起了瑞士，想起了以前在日內瓦開展覽時，那一段愉快的時光，想起了那裡廣闊的天然景色和親切和氣的人際關係。經過一番考慮之後，她決定放棄巴黎，搬到風景優美的瑞士，並與曾經是巴黎同學的瑞士人布朗結婚，從此一直居住在瑞士。

自食其力：尋求自己的本性

她的先生出生於瑞士貧苦的農家，婚後他們住在鄉下一幢破舊的房子，在那裡她渡過了一生中最窮困的日子。當時由於她先生被徵召入伍，而她又沒有職業，因此三餐不繼，有時只能帶小孩子到野外採野果或野草莓吃。即使在這樣艱難困苦的環境，李芳枝仍然沒有丟下她的畫筆，甚至在小孩發燒不舒服的時候，仍然一手抱

小孩，一手提筆作畫。不過，因為買不起足夠的顏料，很自然地研究出一種畫得很薄，有別於巴黎時期那種顏色低沈厚重，筆觸豪放的作風；而繪畫的風格，也從巴黎時期的抽象畫，回到自然寫生的路。

後來，她和先生兩人胼手胝足，在一處雜草叢生的荒涼小坡地，自己動手蓋房子。因為那裡視野寬闊，地處幽僻，非常適合隱居作畫。幾乎所有與房子有關的一切，都是由夫婦兩人自己動手做的。他們用兩年時間來整地，用一年時間來施工建屋。因為曾經受過巴黎畫商無情的打擊，李芳枝不想再依靠畫廊，去接受一般繪畫商場潮流的支配。他們夫婦以另一種更素樸的方式，採取順其自然的態度，去過一種很簡單的生活方式，並以這種低物質條件的生活方式，來繼續她的藝術創作。

我之所以用較多的文字來敍述李芳枝的生平，實在是因為她是一位非常特異的畫家。她特異的生活方式，影響了她獨特的繪畫內涵。換言之，如果想要真正深入了解她獨特的繪畫內涵，就一定要先了解她的生活方式。她的創作與生活是息息相關的，她的繪畫不論是接近寫生或傾向抽象，都不能只以「藝術」來看待。這些畫事實上都是她在抒「心中之情」，寫「胸中之意」，寫生或抽象，都只是借用其形體、線條、符號、顏色、律動……等諸元素，來抒發她內心的一股「逸氣」而已。欣賞她的作品，如果過度執著於繪畫的主義和派別，將只是感到一股平易近人之氣，無法進入她更深一層的心靈世界。要真正探討她深一層的心靈世界，我認為應該從繪畫創作和文化價值，兩個大方向來深入追蹤，才能顯影出她清晰而完整的全貌。

繪畫創作：掌握中國文人畫的特質 ━━━━━

李芳枝早期的作品，我因無緣一見，只能從一些簡單的評語中，得其梗概。作家鍾梅音曾在《中央日報》上介紹「四人聯合畫展」的作品，她寫道：「李芳枝是位本省女同學，色彩一清如水，美極了！」而第一屆「五月畫展」中，施翠峰先生，亦曾對她的三幅作品做簡短的評介：「家」──以有趣的構圖襯托出陽光的可愛。「少女與貓」──風致秀逸。「遐思」──背景（海景）似乎未曾經作過思想的消化，顯得有點格格不入。雖然以上文字失之過簡，但大抵得知在赴法前，她的作品應以有形體可辨識的寫生居多。雖然她當時已經在畫抽象畫了，但可能因爲沒有公開展出，而沒有留下文字資料（或許有展出而沒有被注意）。

以我日前所觀賞到的三十幅近作(1979～1991)爲例，發現她的作品大致悠遊於自然的寫生與音樂性的半抽象之間，我將她的作品勉強地暫歸爲三大類：

§自然寫生

這類作品大抵形體清晰可辨，且有明確的遠近感，用色淡雅而不流於俗薄，用筆輕快而不淪於急躁，喜愛自然是她的人生觀，也是她生活的一部分，寫生──是她與自然對話的一種方式，也是她藝術創作的根。作品包括「紅屋」(1991)，「牧牛」(1984)，「翡冷翠」(1991)……等。她的寫生作品如果用筆更具線條律動感，就轉成一種中國書法式的寫意速寫；而如果造型更爲精簡，

則化爲抒情的抽象。我把它們歸於第一類作品。

§抒情寫意

這類作品如果專注於線條的表現，則能表現出水墨畫「古木巢石」這一路飛白、俊挺的趣味，大自然的形象：古木，奇石，只是畫家藉其形體聊抒「胸中之逸氣」的媒介，並非眞的按照實物做戶外寫生，而是寫樹（植物）石（礦物）等萬物之生機與奇趣。作品如：「千歲栗花開」(1990)、「托天抱月」(1988)、「聞鶯啼神馳雲南」(1988)……等均是。

如果畫家較強調色彩與造形，則會有野獸派明亮的特質。這類作品以靜物爲主，作品如：「故鄉的水果」(1988)、「橘子與檸檬」(1988)、「正夏曇華」(1986)……等，至於有些作品因爲形體極少，造形極簡，色彩極淡，已經非常接近極限主義了。作品如：「新雪」(1982)、「萬古長空」……等，畫家只留下一絲線索（一條即將被大雪封埋的小徑），讓觀賞者進入畫境。

§象徵符號

除了悠遊於寫生與半抽象之外，李芳枝也遊戲於符號與象徵之間。在創作多年後，她已發展出自己的繪畫符號，來表達她對彩雲、彩虹、花朵……等自然物的獨特感情。這些符號因爲豐富的暗示性，而多了深一層的象徵意義。例如：彩雲——象徵一種向上飛昇時快樂的情緒；花朵——象徵一種完滿，和諧的心靈狀態，作品如：「化作彩雲飛」(1989)、「圓緣」(1981)、「披著彩虹勇往直前」(1991)……等。

化作彩雲飛　1989

　　綜觀李芳枝的近作，雖然在材質上均是水彩、油畫等西方的材質，但是她處理的方式則非常的東方。她不但以傳統詩詞入畫，以書法線條入畫，更重要的是，她掌握了中國文人抒情寫意的特質，不追隨西方藝術觀，以獨創一格爲藝術成就的唯一指標，既不做精細的寫實，也不作完全的抽象。她不墮入抽象、寫實兩極的辯證矛盾中，而代之以中國的寫生、寫意。這種東方的藝術觀，也使她在「五月」、「東方」兩個強調抽象繪畫的團體沈寂之後，仍能創作不輟。並沒有落入「東方」、「五月」有些成員一直陷入「抽象──寫實」的觀念胡同裡，永遠無法跳出。

文化價值：士民合一與隱逸思想

　　或許，有人會問，李芳枝在國內受過高等學府的美術教育，復在藝術之都──巴黎深造兩年，在當時，這

已經是相當難得的學經歷，不應該只為一次的打擊，遂放棄了在巴黎藝壇的鬥志。

事實上，從她以後的發展來推測，那股隱藏在她內心深處，熱愛自然的本性，即使沒「畫廊」事件，遲早還是會爆發出來的。「畫廊」事件，只是提早使她面對自己的本性而已。另外，她因受當時潮流的影響，對熱衷研究的抽象畫，也逐漸產生了批判的觀點。抽象畫的「偶然」並不能滿足她對「真實」的要求。因此當她從藝術之都回歸到瑞士的自然環境中，以自食其力的方式生活，很自然地，用寫生的方式去直接表達她對大自然的感受。現在回想起來，我們對於她這樣的選擇，也就不足為怪了。

李芳枝處理生命的方式，讓我想起了陶淵明。陶氏是一位藝術創作者，也是一位生活藝術家，如果需要，他不以出來做官為可恥，萬一與個性不合，他也可以出去乞食，而不以為辱，因為他保有人類純真的本性；而後人對他的評價，不僅肯定在藝術創作（詩歌）的成就，而更肯定他在文化精神上的價值。因為他成功地結合了中國的兩大文化傳統：第一個是士（知識份子）：憂道不憂貧，重視精神文化，藝術創造的大傳統；第二個是民：尊重現實，肯定生活的小傳統。因他具有士（求道）、民（求食）合一的完整身份。

此外，陶淵明在我國文化思想上，還有一項重要的貢獻，那就是他的隱逸思想。在消極方面：隱逸思想提供中國知識份子處逆境時的安身之道，在回歸自然中仍能創造藝術；在積極方面：隱士是一股在野的力量，不論在藝術或政治上，具有與主流相抗衡的意義。證之於

陶淵明的田園詩與當時流行的六朝駢文，或是元明的在野畫派與宮廷畫派之間的辯證關係，不是很清楚嗎？

跳出框框：回歸中國的價值觀 ━━━━━━

雖然，李芳枝在藝術創造和文化價值上，均尚未達到像陶淵明那樣的高度，但是證諸於她的藝術和生活，很明顯地，都承續這一脈中國傳統的文化思想。在繪畫上，她不斤斤於獨創與否，而在能抒發己意。不僅跳出西方唯獨創取向的藝術觀，復能注入中國的水墨美感；她在寫生與寫意之間悠遊自得，與當時畫壇的主流抽象、新寫實，形成一種辯證與對話。在生活上，她自食其力，既求道又求食，身處逆境仍能保有藝術家的尊嚴與自己的天性。此生活方式，不僅深具文化傳承的多重意義，也給當代的藝術家提供另一條可選擇的藝術生活之路。

回顧廿世紀這一百年來的中國藝術思潮，無不籠罩在西方的藝術價值觀上，有幾人能跳脫出這種價值框框？而「五月」、「東方」諸人，又豈能獨自倖免，一百年來，多少中國的藝術家，因中國繪畫沒有那麼多「創新」的主義而感到自卑，多少人因為研究出異於他人的獨特藝術面貌，幾十年來，就固守著他那單調、乏味的「獨創」形式，而忽略了藝術的豐富、多樣性。我並不是說獨創不重要，但它並不是唯一的藝術價值，有深度的感性和豐富的形式，一樣是好的藝術。證之於李芳枝的繪畫，在泯滅了創造與寫生的界線之後，讀者應會更有同感。

是文化的差異？
還是空間的對立？

關於空間的兩個展覽

　　無論是打開門走出室外，面對上帝所創造的自然，或是走入室內關上門，坐臥人類所構築的第二自然，自古以來空間之美就是藝術家創作的泉源。當然在現實生活中已沒有絕對的第一自然和第二自然，山水中有人類構築的房舍、道路、橋樑；建築的內外有盆花、樹木、鳥獸，因此他們其實是共時而並置地存在著。鄭板橋在〈竹石〉一文中形容院子裡的天井說：「十笏茅齋，一方天井，修竹數竿，石筍數尺。其地無多，其費亦無多也。而風中雨中有聲，日中月中有影，詩中酒中有情……。」院子和天井正好是室內建築和室外風景的交會點，兼收二者之美景。

　　在此次「關於空間的兩個展覽」中，黃倩的「建築空間城市之光」和李美慧的「自然空間山水與花」，在作品的內涵上正好適度的傳遞出：建築／自然；山水／

城市之間共時、並置，甚至有互相滲透、顛覆的延異性，打破了二元對立的僵局。

黃倩

以黃倩而言，她是一九六三年出生，新加坡人。一九八三年南洋美專畢業，一九八八年來臺至今。她的作品主要以硬邊、平塗的方式，注重色彩和線條的搭配和交織，表現室內人爲空間的秩序感，諸如門、窗、樓梯、桌椅……等。但爲了防止這種秩序感淪爲單調、冷硬，她利用光的多變性和詭異性，將純空間性的作品滲入了時間性（日、夜、清晨、黃昏），也利用光的折射和反射，將室內的實景局部替換成室外的倒影或空白，產生出虛實互生的妙境。

錯置
1987
203×152.5cm

蔣和在《畫學雜論》裡的〈水村圖〉中曾言：「山水篇幅，以山為主，山為實，水為虛。畫水村圖，水為實，而坡岸是虛……當比之烘雲托月。」而我們看到黃倩在表現：室內／室外，第二自然／第一自然時，樹影、竹跡、堂鴿就成為她打破室內沈寂，兼以平衡畫面虛實的良方了。當然門、窗、樓梯等更是暗含通往廣闊大自然的隱喻。

李美慧

以李美慧而言，她是一九四三年出生於臺灣，國立藝專美工科畢業，曾在廣告公司上班過一段時間，因與個性相違，選擇一邊在學校教書，一邊作畫的方式，以為安身立命之道。她喜歡以介乎點線之間的短筆觸，以接近素描的單色調，仔細的經營出渾雄的山勢和飄渺的雲氣。當筆觸流於瑣碎時她常用乾擦的方式將筆觸磨擦掉，這反而產生一種沙石乾硬的粗糙感。

丹鳳山　1991　152×240cm

因為工作的關係，多年來她每日往返於陽明和丹鳳兩山之間，晨夕相處，自然體會良深，在一幅以描繪丹鳳山的夜景為題的大幅油畫上，構圖簡單，只兩三個大塊面，大塊面裡卻藏有許多豐富而細緻的變化，樸厚蒼鬱中吐露出神秘的山靈之氣。有時為了達到她嚴謹的要求，山石裸露的受光處，既要明亮而不失厚重，厚重之後又要不失拙滯，她就面對真山，不厭其煩的塗而後刮，刮而後塗，直到滿意為止。她鍛鍊「畫眼」的手法有如詩人吟詩時為了一字不妥而推敲數日；而她面對真山的態度，讓我們想起古代山水畫家們，如荊浩隱居太行山之洪谷，范寬人居秦嶺間……等「癡絕」的行為。基於此點，李美慧運用她強勁的韌性，將傳統的：東方→水墨→山水→氣韻生動→情景交融→……等繪畫美學傳承，逐漸移位成：西方→油畫→山水→氣韻生動→情景交融→……，合起來變成：臺灣（水墨、油畫）→山水→氣韻生動→情景交融→……新的繪畫承傳。這種努力雖自民初劉海粟、徐悲鴻等已開始，但李美慧做得更徹底，她運用單色、橫幅、散點透視、點線……等水墨畫的特性。將它注入畫中，終能造出新境。

若從「文化差異」來探討這次「關於空間的兩個展覽」，恰好可以清晰地看出文化和社會的「距離」和「間隙」。黃倩以新加坡的文化模式（英語為主、華語次之）運作在臺灣的城市空隙（室內、光源）；而李美慧則以臺灣的文化模式（中國為主，東、西洋為輔）運作在臺灣的區域性空間（天母、北投）。她們在東西藝術領域取捨的差異，形成的對比，並非偶然。

不論是「寶簾閒挂小銀鈎」的室內之境，亦或「霧

失樓臺，月迷津渡」的室外之境，所謂境界有大小，不以是而分優劣，但求意境渾然一體，契合無間而已。因此空間不是對立，而是並置和錯置；文化的差異雖有大距離和小間隙之別，但藝術的共鳴性卻是相同的。我這一篇以中國古代美學來詮釋現代油畫作品的短文，也試圖對中西美學作彌補和移位的工作。

腳踏魔帚，手持仙女棒

陳璐茜的彩繪世界

正如在畫面上時常出現的雲霧一樣，一開始面對陳璐茜的作品時，我們也會升起一股驚奇和迷惘。

在陳璐茜的畫面中出現的盡是一些道具，這些像精靈一樣的木偶，騎著無形的魔帚，在寬廣的宇宙中自由飛翔，有時它們靜止沈思，有時與相遇的朋友打個招呼，如果累了就歇下來休息，像女巫一樣，在它們的世界裏飛行既是工作，也是遊戲。那種神遊物外的感覺像極了莊子〈逍遙遊〉的境界，在這裡「地球的思考謙虛地讓了一步，在面對宇宙的思考時」。或許，我們應該說她的世界是超現實的。

想要深一層的認識陳璐茜的內在世界，在一組題名為「離開熱帶──四連作」的作品中，就能更清晰地顯示出她創作的思考方式。這一組畫作中小玩偶的手都張開（像鳥亮翅），而它們與所站立的空間也一齊飛起來了。畫家似乎在暗示，當一個人在「想像」的時候，他就已經脫離現實的束縛，穿透形體，達到自己要去的地方。在這裡「人的能力其實是沒有界線的，

祇要他能善於發揮想像力。」

在造型上，陳璐茜常常運用一些幾何圖形，諸如三角錐、四方體、圓柱或圓錐體的裝配，組合成一系列的符號語言，例如：臉（面具、小丑）、脚（鞋、輪子）、煙囱（雪茄、噴氣管、煙斗）、鳥、魚、星星、月亮、樹木……等等。這些像積木一樣的幾何形體，就這樣漫無目的而且沒有表情的翱翔宇宙之間，卻也悠然自得。

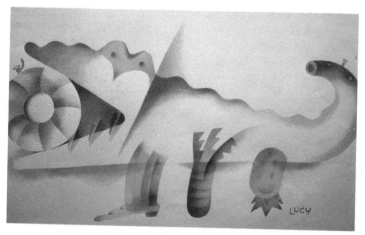

走到夏天去　　1989

在色彩方面，由於對明暗與對比掌握得宜，可以很隨機的製造出即興的三度空間和立體感，所以畫面上符號偶發性很強，幾乎是隨興之所至，像魔術一般，從她的巧手中幻化出來。因此，她的象徵符號有時因快速的聯想，隨時可能被另一個象徵符號所取代，這種隨時抽換象徵符號的手法，頗能表現出她的風格和特色。

在一組題名爲「動物的問候——十連作」裏，最

能說明這種抽換象徵符號的手法，在十連作中，每張以一隻動物為主題，而每一隻動物又象徵每一個人物的角色。例如「大象」這張作品中，象鼻子開出了美麗的花，花又開出了一隻歌唱的鳥，象的身體是一隻方桌，腹部折疊如桌巾，而象的四隻腳，只有一隻是真的象腳，其他被馬靴、桌腳、車輪所取代了。這些花、鳥、餐桌……等抽換了的符號，剛好詮釋了「母親」這個美麗而忙碌的角色。她所使用的抽換的手法時常會給觀者一些驚奇，或是會心一笑。

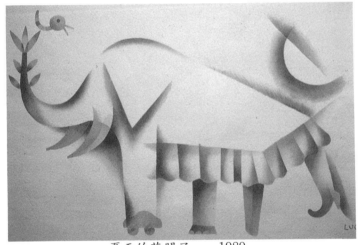

夏天的花開了　　　1989

　　而事實上，在陳璐茜的作品中也一直都流露出這一份機智幽默，和孩童般天真的遊戲，她的彩筆像仙女棒一樣，時常讓你有意想不到的驚喜。

淋漓空間

數學、化學、地理、歷史
與水墨語言

羅青水墨美學初探

　　第一次看到羅青的水墨畫，是在一九七八年左右。那是因爲寫現代詩的關係，到他家拜訪，無意中發現他壁上掛著幾張很特別的水墨畫，仔細再看，書桌上也有幾張墨跡未乾的畫，心想，水墨畫原來也可以這樣畫，很有新意。

　　那時，我雖然是美術系三年級國畫組的學生，但是卻很少畫畫。因爲當時沒有辦法用毛筆表達自己的情感和想法，所以瘋狂地喜歡上新詩。因爲新詩可以幫我傳達當時所思與所感。當時學校所教的傳統古典山水和花鳥，感覺上都距離我好遠；而學校以外的水墨畫壇，抽象水墨風潮已過，鄉土寫實正方興未艾。但這兩種畫派，一則太空虛、一則太著實，均無法引發我的興趣；而大陸水墨資訊又相當封閉，叫人無法捉摸。本來我對水墨畫已判爲死路，無意看到羅青的畫，才覺得「大有可爲」，水墨畫應該就這樣畫！當時感覺他的畫很新，有創意，可說是全憑直覺，很自然地，並沒有仔細去分析、

追究，爲什麼，這樣的水墨畫叫做新？那樣的水墨畫叫做舊？

現代教育與現代人的知感性習習相關 ━━━━━━

如果是文學的話，問題就單純多了，只要翻開中國新文學史，就可得到大多數人公認的答案：那就是以白話文取代文言文來翻譯或創作。「白話」是檢驗文學新舊的「石蕊試紙」，一試便知，無所遁形。相對於文學，水墨畫是否也有一張簡明清晰的「石蕊試紙」，來分辨其新、舊呢？事實上這個問題一直困擾著現代水墨畫家；每一個水墨畫家，也都或多或少地認爲自己的畫是新的。每個人都抓住了一點自認是新的東西，就這樣聚沙成塔，從廿世紀初到廿世紀末，經過無數水墨畫家的累積，逐漸積澱出水墨畫的新語言──白話式的水墨語言。

由於知識的傳播，人類從小受的教育，包括本國語文、外文、數學、歷史、地理、自然、生物、物理、化學……等，以及衣、食、住、行……等生活方式，都迥異於以前。廿世紀的人，包括中國的水墨畫家在內，都無法例外。新的知識和生活方式，必然改變他們的視覺美感和思考邏輯，這種強烈的時代感，可以說是廿世紀水墨畫家的原罪 ── 他們將永遠被放逐出古典山水花鳥的伊甸園，永無回歸之日。他們必須在伊甸園外，另闢疆土。因此，他們的水墨美學就無法迴避工業與機械文明所產生的新視覺經驗和美感。而一位水墨畫家對於「新水墨畫」貢獻的多寡，成就的高低，也就要看他的

作品中傳達了多少現代人的知性和感性，這些知、感性必然包含了以上所述的因工業、機械文明、新知識、新生活方式所產生的新視覺美感。

因此，當我們嘗試以「傳達現代人的知、感性」作為檢驗現代水墨畫家的「石蕊試紙」時，就較容易看出他們各自站在紅藍兩極的那一位階上。廿世紀中國重要水墨畫家中，哪些「承先」的意義較大？哪些「啓後」的貢獻較多？或者他們的作品，哪一時期？哪一階段是「現代感」較強的？哪些則否？甚至哪些畫家的「現代感」已被公認，肯定？哪些畫家的「現代感」被質疑，否定？或是尙未被挖掘出來？要釐清這些疑點，沒有一個公認的標準是不行的。這個標準，即使只是階段性的，以後會被推翻，也是無妨。

科技文明的新水墨美感

水墨畫家羅靑先生，早年（十四歲）即入寒玉堂門下習北宗山水、人物、花鳥；溥心畬去世後，轉隨入迂上人習南宗山水，並不斷臨摹宋、元、明名家作品；同時，他將所學到的諸家繪畫語言，自己構圖。從我看到的近二百多幅的臨摹或習作的作品中，應不難發現，他有意學習張大千，對傳統繪畫語言、章法做全面的熟悉、透澈的瞭解，企圖和氣魄都十分龐大。

但是在他進入大學外文系，接觸西洋文學、藝術，眼界大開之後，我判斷他放棄了「集傳統之大成」承先的角色，開始認眞地思考「現代水墨」的新問題。他的思考很自然地從「五月」、「東方」等「抽象表現主義」

方面開始銜接。大學期間他雖然也做過實物併貼的嘗試，但仍以抽象表現對他的影響較深。他作品中大塊面的幾何構圖（如「柏油路」系列）和黑夜的天空（如「不明飛行物」系列）均可看出端倪。以後他逐漸發展出新的水墨語言，和新的視覺美感。這些美感，不但是在古典傳統山水、花鳥的伊甸園之外，另闢出來的，而且是合乎現代人的知感性，是經過工業、機械文明洗禮過後的生活美感。

§現代主義的完整性

由於嫻熟於西洋比較文學與現代主義文學的理論與創作，他早期的繪畫相對地非常強調每一件作品的完整性和獨立性。一件作品的主題爲何？意象爲何？如何縝密的搭配？一件作品表現一種主題，不與其它作品混淆、重複。這與傳統水墨畫家同一題材、構圖重複出現的「創作觀」是不同的。現代主義是十分原創性和獨特的，認爲每一件作品均有其完整的生命，無可替換。因此羅青的畫，主題都很清晰，意象鮮明，不同的主題，有不同的構圖、意象、色彩，不同於另一類型的畫家，不論甚麼題材，都是同一種表現方式。

因爲注重每一張畫的獨立性，「思考」就成爲他繪畫的重要過程。他清晰的思路一如他清晰的筆墨、造型、構圖、以及物象。所以，在現代主義時期，羅青的水墨語言，有強烈的說明性，他不但要嘗試說出現代水墨語言，而且要清晰、流暢地說出來，其中不容有任何的含混不清之處。到了後現代時期，則有今古交錯的表現性語言，但重「思考」，仍是他一貫的創作手法。

§工業社會的時空感

現代人對於自己此時此刻身處的地方，有非常清晰、準確的認識，知道現在是西元幾年、幾月、幾日、幾時、幾分，也知道自己身處在哪一巷弄、鄰里、街道、鄉鎮、省市、州國、星球、星系的位置。這些其實也是科技生活下的產物，日常生活的基本常識而已。

在時間方面，近代水墨畫家，大都表現在「光線」上的探索。如黃賓虹就喜歡表現夜景幽微的光線，他最擅長用濃淡不同的墨彩，反覆勾畫點染，製造出來的光線和空氣感，與印象派分析式的光線和色彩，有異曲同工之妙。換言之，他分析墨色的彩度和明度，已達到了相當的豐富性和精密性，可以像印象派一樣細緻而豐富地表現特定時間的光線和空氣氛圍，如日景、夜景、黃昏、霧景、雨景⋯⋯等。而更早以前的吳石僊也曾對「光線」這一主題做許多的表現和探索。但他們都只是表現自然光。羅青則向前推進一步，表現科技的光線，不自然的光線，甚至是怪誕的光線；他的光有燈泡的光（「對黑暗講解光明」）、幽浮的光（「不明飛行物來了」）、海底的光（「星落珊瑚海」）⋯⋯等。

對於時間，除了光線之外，速度的表現，也是羅青繪畫的特色，尤其是「高速公路」這種現代科技產物，和「噴射客機」的超音速感，更是現代人獨特的感受。他的作品「速度可以拉直也可扭彎」、「快速閱覽一村寧靜」，用排筆所刷出的速度感，相當切合現代人的知、感性。

現代人對於空間有兩種極端的思考，這兩個思考是

互補的，是一體兩面的，一種是不斷被切割的空間，正如他的作品「一角之角」般：現代人的生活空間，不斷地被逼迫、擠壓在小小的空間，這是現實的感覺；但是，另一方面，現代人對外太空的知識卻非常的豐富，也知道顯微鏡下一個微生物也是一片巨大的宇宙，他的作品「即將誕生的地球」展現了浩瀚無窮的空間感與科學的推理知識。

§意象的策略和美感造型

羅青的繪畫之所以主題性強且意象鮮明，實在歸因於他經營垂直造型的美感有關。傳統中國美感是「楊柳依依」纖柔的曲線美感，但現在的科技產物大都是直線的，充滿了抽象表現主義幾何構圖的應用。羅青水墨畫中的主要意象如柏油路（速度的、時間的）、椰子樹（熱帶的、空間的）、電桿木（能量的、工業的）不但有詩意般的象徵內涵，更富有幾何造型的美

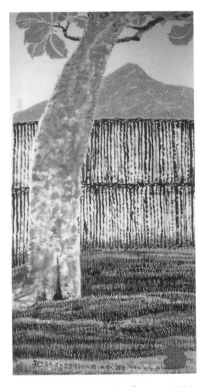

知秋　1989

感，這種直線視覺美感與傳統曲線美感大異其趣，卻更符合現代人的知感性。他在一九八五年左右所完成的一系列作品如「亮麗之旅」、「靜聽荷花生長的聲音」（澄清湖）、「暢快行」（蘇花公路）諸作，其中的柏油路，不僅聯接都市與鄉村的景觀，而且溝通了現代水墨與傳統山水的隔閡，不但是此一時期諸多美感的總結，也預示了「後現代時期」羅靑水墨畫的新發展。

以「水墨語言」傳達「現代中國」之情 ─────

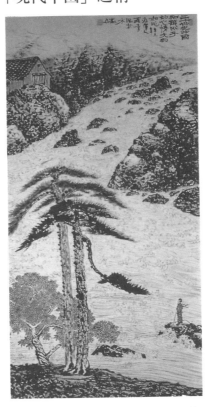

　　一九八六年羅靑提出「繪畫語意學派」，打散了傳統的繪畫符號和語言，重新融入自己的新水墨語言中。一九八七年「解構柏樹」一圖，將中國傳統文人畫中題款、用印的觀念完全打散再重組，各自獨立發展成新的視覺秩序，可做爲他理論的最佳佐證。而他將古典與現代繪畫語言的結合，不但產生了視覺上的衝突和矛盾感，同時也產生了新的組合及

二十世紀中國知識份子的心情

趣味性，這在水墨美學上，可說是一大突破。

而最近所發展的「碎鏡中國」系列中的「驚雷中國」及「歲月中國」，可說是將其以前所探索出來的詩意的、象徵的繪畫語言之中，結合入內心的情緒語言，也就是他在「現代水墨」與「現代中國」之間找到了思考的聯接點。他的現代水墨語言既可表現現代人的知感性，也能表現水墨畫家對「現代中國」的思考和情感：其中「大紅色的記憶」、「抗戰熱血的回憶」以及「六四屠殺」中的紅葉，「隔水相望變化多」被推倒的紅磚牆，「知識分子的心情」中穿紅背心的人……等，這些紅色的象徵，俯拾可尋，也代表羅青以水墨畫對政治中國的關懷。尤其是「知識分子的心情」一幅，在起伏的浪濤中，依危石而立的紅衣人，竟然讓我聯想到明朝戴進「紅衣垂釣」的典故，雖然看似無端，但相對於兩岸政治的詭譎與暗潮洶湧，此圖實有呼應之妙。

新文人畫的起點

羅青的繪畫，從探索水墨畫新的知、感性出發，挖掘科技文明下現代人的生活經驗，結合新的水墨表現方式，從「柏油路」、「棕櫚樹」、「不明飛行物」、「繪畫語意學派」、「尋隱者，不遇？」、「碎鏡中國」系列等不斷累積出新的水墨語言。在放棄早年「集傳統之大成」的承先雄心之後，反而一肩挑起「開創水墨新局面」啓後的大任。他所開發、創造現代水墨語言的豐富性和多面性，自是與同代中只開發一、二種新水墨語言者，不可同日而語。何況，能開發一、二種有深度的新水墨語言

者，已足以稱之爲名家了。由是可知，他被譽「新文人畫的起點」是作品有足夠的份量和水準，在理論與實際二者相互驗證後，才下的斷語。

解構主義的水墨畫家于彭

前　言

　　如果我們簡潔地把藝術定義爲「將人類潛藏於內心深處，複雜而模糊的情緒與思維，具體地呈現出來」，我們就可以了解爲何藝術不只供人賞心悅目，而同時也提供了感性與理性的深度與廣度，探尋人類生活與環境的意義。幾千年來，中國山水畫，一再地探討人類在山水中的地位，探討人類生活與環境的關係，各個時代（唐、宋、元、明、清……），不斷地提出了不同的角度，不斷地將那個時代，人們內心的活動，借山水（或人物、花卉、鳥獸）具體地呈現出來。從這個角度觀畫，我們對「筆」「墨」的意義，就應該採取較寬容而權宜的態度。「筆精墨妙」，可能只是技巧的層次，至於情感與思考的深廣度，則不是精緻筆墨所能概括的了。了解這一點，是欣賞現代水墨的一大前提，也是進入于彭水墨畫世界的第一把鑰匙。因爲他採用異於傳統的筆墨，以山水、人物、花卉、鳥獸爲題材，表現後工業社會的人文活動及其中豐富的物質與精神生活，點明了後工業的人在大自然中所取得了的位置：旣不是農漁業社會的天人合一，也不是工業社會的征服與改造，而是後工業式的天

人合一（其中的山水符號被解構了，人類的生活也被解構了），于彭的水墨畫最大的特色就是把眾多被解構的符碼，用水墨畫中的「氣」給予連貫、統一，用大膽狂放的筆的「運動」，將之表現了出來。

歷　程

　　于彭，一九五五年出生於臺北外雙溪（祖籍河北平陽），自幼喜歡藝術，尤其是民俗藝術，由於家學淵源，父、祖輩都頗富收藏，耳濡目染的他，當然得益匪淺。其中「皮影戲」方面，更是自幼熟悉，這對於他以後水墨畫的發展，尤其在思想及精神方面，有很重要的啓示作用。

　　讀高中時(1971～1975)他拜陳亦耕爲師，四年間，學習各種藝術媒材的表現，包括：水墨、油畫、水彩、石雕、木刻、版畫、素描……等，一有問題，即與陳老師商討研究，不做背誦、臨摹的工作，養成他從小「畫自己的畫」的觀念。

　　一九七七年他自軍中退伍成爲專業畫家，一直到一九八七年止，將近十一年多的創作生涯，可簡單的劃分成三期：

　　§早期：1977～1981

　　這一時期是從退役後到出國（包括希臘、大陸）旅遊爲止。退役下來，于彭就很執著的選擇了「專業繪畫」艱辛的道路，也開始實驗水墨畫各種可能的「路子」。從中國文人寫意對筆墨精緻的講求，到西方抽象立體派幾

何塊面的構成，都一一嘗試，他把這兩年所嘗試的作品，全部併貼在一個大裱板上。實驗的結果，他發現，水墨畫不能老是每天在「實驗」，那些只是表面的工作，應該畫自己所感所想的畫。於是他開始把創作落實到「生活」上。例如：「觀眾」(1980)是他在表演皮影戲時，對觀者的速寫。這種輕快的速寫筆法，畫生活的題材，成了日後他藝術創作的基調。稍後的水彩作品「餐會」(1981)、「水彩人像」(1981)，炭筆素描「人像速寫」(1981)、「狗羣速寫」(1981)，均有很濃厚「生活速寫」的味道。另外，一九八○年畫的「騎牛圖」，則是另一類主題的表現，這張畫，在材料上選擇了宣紙，然後裱在木板上，用水墨、水彩，畫過後，有些色彩不夠飽和，再以油畫補過，屬於早期多材質實驗性的作品。主題是「騎牛」，讓我們很快的聯想到「老子騎牛」的典故。面對此一陳舊的題材，他卻能運用有趣的構圖以及新穎的技法，生動的表現了輕鬆、幽默的古人「生活」。

　　我之所以將一九八一年，做為分期重要的根據，是因為他當年七月到希臘舉行素描展，並旅行寫生；八月到了中國大陸，他先到廣州、再到江南，遊歷故國山川文物，訪問徐文長故居（浙江紹興），然後在黃山盤桓數日，夜觀山色，思索現代人在山水中的定位問題。面前眞實的「黃山」，也是幾千年來畫中的山水，使他重新反省在博物館裏看過的無數「黃山山水畫」。十月，他北上敦煌，一覽佛雕與壁畫，改變他以後的繪畫習慣：以前是平鋪在桌上，現在則豎立在畫版上。可以說遊完黃山及敦煌後，他整個的藝術創作，有了關鍵性的改變。

§中期：*1982～1984*

　　自從遊歷大陸後，他就處於長期失眠的狀態中（約四年）。這一段時期，我稱之爲「思考期」。他一方面思考現代山水與現代人的關係，現實山水與「古畫山水」的關係；另一方面，仍然不斷地做炭筆速寫及素描，如「裸女」（*1982*）、「素描人像」（*1982*）、「宴會」（*1982*）、「人物速寫」（*1982*）、「夜宴速寫」（*1982*）……等，在這些炭筆速寫中，即使是當場的人物速寫，他都不以習作視之，而盡力賦與完整的畫面。另一方面，畫的主題還是非常的生活，其中「夜宴」一張，竟然是畫在舊報紙上，更顯示其「世俗生活」的意義。這一手法在早期「觀眾」一圖中，也應用得很恰當，使他的繪畫有一種「日記體」的氣質。如果我們更細心一點的話，便可發現，這一時期炭筆黑而亮的趣味，非常接近他後來的水墨畫；而他後來的水墨，反過來，也在追尋早期的「炭筆趣味」了。接下來，他畫了一些例如：「老人」（*1983*）、「裸男」（*1984*）……等水墨小品，用速寫的線條，簡潔、明快的表現人物的造型，既有「不修邊幅」，又有「童稚氣」的感覺，整個畫面佈滿了線條，以及隨意的色彩（或明暗），沒有什麼遠近感（這是他的一大特色）。這一類的畫，主題大都是暗示「性」，含蓄性的、文學性的、類似畢卡索式的情緒。另外，他也畫了一些朋友聚會，具有記錄生活的畫，「三人」（*1984*）、「大夜宴圖：水墨」（*1984*）……等，一些接近炭筆素描的水墨人物。其中「夜宴」的主題，一再地出現，一方面反應現代人生活的時間、空間的改變：在白天，人類大都戴上了面具，壓抑

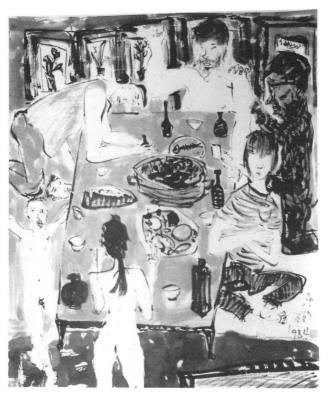

大夜宴圖

自己的本性，在黑夜的保護下，反而能放縱自己，露出
了本性；另一方面也反應了現代都市豐富的物質文明、
頻繁的肉體交易，以及空虛、貧乏的內在心靈，常讓我
們聯想到費里尼的《愛情神話》，以及馬奎斯的《獨裁者
的秋天》中，旣眞實又荒誕的場景。當然，我們也會聯
想到顧閎中（傳）「韓熙載夜宴圖」，那種以歡樂的外表
來掩飾惆悵的內心的企圖。畫面中的人物，都是作者的
朋友，有一個竟是畫家本人，在這一張表面上很生活化
的作品中，畫家輕易地顯露了一個人內心的慾望。畫家

本人的生活經驗是否如此（這張畫是眞實？是虛構？）並不重要。做爲作品內容的主角之一，他是不批判此一社會現狀的，他祇是說，我們都生活在這樣的時空，這樣的物質精神生活裏。他的畫面可能不寫實，但是他所傳達的是一種「心靈的寫實」，在情感上逼近這個社會「應該」呈現的樣子。這種情形在一九八五年所畫的那張彩色的「夜宴圖」，更是如此；人物、與動物是不是眞實，都不重要了，重要的是「想像的眞實」，才能更貼切、具體地塑造現代人潛藏於內心深處情緒與思維。

§近期：1984～1986

在四年長期失眠中，他不斷思考現代人與現代山水的關係，思考水墨畫爲何長久走入只知計較筆墨精緻與否的單行道，卻忽略了筆墨以外，更重要的東西，那就是「思想」。

山水畫的新境界

在一九八四年一張巨幅水墨畫「森林浴」，畫中有許多小人物，以及小動物，在三棵參天古木下逍遙自在的遊玩、嬉戲，是一幅頗具代表性意義的作品。人物與山水之間，有著新鮮而奇異的結合。他找到了人與自然的新關係、新的天人合一。這種表現方式，在一九八六年「有傢俱的山水」一幅畫中，有更深入、更複雜的表現：畫面左中央，有一組巨大的岩塊，祇有線條交疊，沒有實際的質量。岩石上有幾棵大樹，突然在右方雪白的宣紙上，卻出現了兩棵巨樹，幾乎與巨岩一般高大，使得

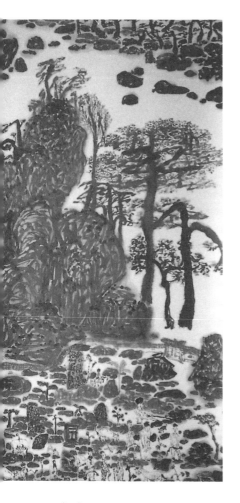

有傢俱的山水

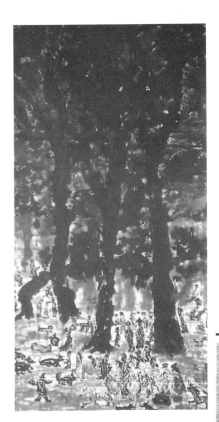

森林浴

這一組巨岩,反而成爲一塊園林中的假山而已;在雪白的宣紙上,樹木看起來卻像長在水面上一樣的怪異,山下是一些怪石、奇樹、古怪的人物、以及櫃子、盆栽等一些擺設的東西。當然,其中還有許多的動物活動其間,包括牛、羊、狗……等一些細瑣的點景逍遙其中,自得其樂。在巨岩與點景之間有一道門樓與粉牆,分開了院內與院外的世界。可是院內與院外,卻好像沒有眞正的分開(院內的白與院外的白是相通的),因爲黑、白、明、暗是相對的,不是絕對的,留白旣是江水,也是土地;「粉牆」與其說是現實的,不如當做是心理的,日常生活的界線。

另外在一巨幅水墨畫「觀瀑圖」(1985)中,有著更雄渾、紮實的表現:在巨大烏黑的山水中,人物仍然渺小的自得其樂。他畫的一些自畫像(或人物肖像),也都非常生活化。有一張畫夜遊的「自畫像」(1985),與「夜宴圖」相互呼應,讓我們想起了古人「秉燭夜遊」、「及時行樂」與「深夜賞花」時,旣惆悵又無奈的歡樂。

解構主義作品的產生

在一九八五年,爲了製作版畫的關係,他在一幅題名爲「集錦」的作品中,區分了十三個塊面,每一個塊面看似各自獨立,又像有些關連,這是一種時空完全解構的作品,在一九八六年,大量出現。如「一人一樹一石」、「石林行吟圖」兩張畫,其中,山水畫的符號、人、樹、石、各自發展,完成自己獨立的造型,時空在這裏完全消失了。在「修道」(1986)、「孤獨的」(1986),人、

樹、石被解構後，更精簡的寓意與象徵。這種山水畫，
更逼近現代人「心靈上的寫實」，各自獨立後的孤獨，這
種感覺有幾分「八大」的趣味，我們看另一張「仰望」
（1986），即可明白作者掌握的情緒是多麼的精準。

貪、嗔、痴

戲劇的人生

　　由於于彭的作品，大都是用「墨汁」來畫的，如果
不夠濃，才再磨墨，由於材質的改變，整個畫面都呈現

灰撲撲的感覺，再加上破墨的層次繁多，畫中的物體就呈現了「影子」的幻覺。例如在「盆栽」（1986）、「獨立石上」（1986）、「室內花鳥」（1986）、「淋漓」（1986）、「一隻鳥」（1986）……等花鳥作品中，花卉與蟲鳥的造型被刷洗得祇剩下一些痕跡而已，就像「皮影戲」中每一個角色的出現，都是「淡入」與「淡出」而已。模糊的外型、模糊的內心……，這種破墨，雖然也讓我們聯想到徐渭，但是于彭的破墨更徹底、層次更豐富。

結　語

綜觀于彭十一年來，將近兩百多幅的作品，發現三個特色：

1. 他常將山水、人物、花卉、鳥獸等國畫分類畫譜上各種表意系統的符碼，先行解構後，再重新組合，整個時空被打散了，這是因爲製做版畫，而得來的靈感。在近期的山水畫中，這種表現更爲突出。例如：「佳山水」（1985）、「武陵農場」（1986）、「江南水鄉」（1986）、「庭園」（1986）、「遊園」（1986）、「虎兒遊行」（1986）、「松林」（1986）。而且，他所畫的山水，都是夜景，這是因爲所有的景物一到黑夜就容易沈澱下來，顯露出其獨特的造型。于彭便企圖從這一點出發，在現代山水與現代人之間，尋找新的關係。

2. 他運用墨汁作畫，這是繼黃賓虹採用濃墨、焦墨、宿墨……等再開拓墨色新的可能性。當墨汁的材質與「夜景」、「殘影」等主題思想，結合在一起時，就發揮了墨汁亮與灰的特性，把主題襯托得更具有獨特的魅

虎兒遊行

力，暗示現代人雖然進入後工業，新的「天人合一」的生活，但是工業文明的餘悸猶存，是一道永遠無法抹滅的陰影。

　　3. 他的作品是日常活的記錄，但不是記錄瑣碎的細節，而是從日常生活中提煉、塑造出整個事情應該的樣子（不是本來的樣子）以及這些事情在心靈上應該存放的位置（時、空重新安排）。因此，他的畫面常常出現「自畫像」、「歲朝清供」、「庭園午後」、「朋友的畫像」、以

及「父親親手種的盆栽」，這一類從日常生活中提煉出來的素材，使觀者感到溫馨、自然，也間接反應了這個時代市井小民的生活情緒。

　　總之，于彭十多年的創作生涯中，不斷地爲中國的水墨畫注入了新鮮的血液，爲水墨畫壇開闢了另一片廣濶的天地。這種不斷求新求變的精神，才能把握藝術創作最重要的精神。

清朝歲供

官能快感？淋漓暢快！

李安成水墨畫

　　近年來，由於大陸方面較傾向寫實、重彩、工筆的油畫或裝飾性強的水墨畫大量的流向臺灣，因此在有些場合，我們可能聽到一種極端荒謬的論調，以為大陸的畫家比較「用功」，比較有「功力」，臺灣的畫家比較懶惰，畫都畫不像。某位收藏家就曾坦白表示，以裸女畫為例（這是大家比較容易欣賞的題材），臺灣的畫家畫的既不好又不像，反觀大陸的寫實裸女，不但年輕貌美、身材姣好，而且乳房尖挺，陰毛畢露，掛在家裡欣賞，真是過癮。

　　誠然，寫實性高的裸女畫有其一定的美感、藝術性，但它仍有其淺窄的快感與商業化的一面。欣賞、喜歡這樣的畫是人之常情，但我們卻不能因此而忽視它真正的藝術層次，因為畫得好看、畫得像，在藝術創作上的地位，事實上並不高，其重要性只占很少的部分；高層次的藝術創作，應該還有其它的東西，那就是畫得不寫實，也畫得不漂亮的作品。

　　其實，中國古代較高明的藝術欣賞者，也不以畫得

像（形似）和畫得好看（工細）做爲批評的標準，所以清朝盛大士在《谿山臥遊錄》中說到：「畫有三到：理也、氣也、趣也。非是三者，不能入精妙神逸之品。」而王原祁在《雨窗漫筆》中，也早有類似的說法。理，是不違造化自然；氣，所以生動活潑，有生命；趣，可以耐人尋味，百看不厭。能夠達到這種境界的作品就是好畫，無關乎寫實與工細。

水墨畫家李安成，從事水墨創作，將近十年(1983～1992)，他的作品從六〇年代的「五月」、「東方」抽象水墨出發，逐漸發展成爲抽象、半抽象、具象三者融爲一體的現代水墨。他吸取抽象水墨簡潔有力的構圖與淋漓暢快的筆墨，去其玄學、禪理等空洞、重複的內容，再加入某些彷彿可辨識，甚至可清晰指認的自然形體，諸如：山、水、河岸、竹叢、蘆荻等合乎造化之理的題材。

作品(一)

他的近作，除了沿著早期（春之畫廊展出時）大氣磅礡的氣勢之外，也增加了細密的點、線，將這些點、線溶入大寫意的墨塊中，賦予豐富墨色的層次、厚度，與視覺的深度。他的佳作，就在融合「淋漓暢快」、「大氣磅礡」與「堅實的厚度」、「細密的深度」兩者之長，去除「一覽無遺」、「平板單薄」的毛病，兼顧了古人所謂「三到」的條件。

欣賞李安成的作品，彷彿讓我們置身在大自然千變萬化的豐富表情之中，在天地間無止盡的蒼茫感之內：它有時蘆花滿池、葦蕩千里；有時水光粼粼、風吹草生；有時漲濕泥濘、江湖滿地；有時天風海雨，傾萬點墨，排空而下；更有時竹枝千萬竿，籠罩在迷濛凄寒的煙霧之中，令人頓生惆悵幽然之情。

尤其是他大潑寫的雲山圖，不但氣勢豪邁，筆墨淋漓，從畫史上看，自宋朝米芾的「雨點」雲山，歷經元代的高克恭、方方壺，至近代張大千的潑墨、潑色，與六○年代抽象造型，李安成能發展出自己的路，誠屬不易。

大陸流行的寫實、重彩的繪畫，與李安成的水墨，乍看之下，似乎風馬牛不相及：一則極工細、極艷麗；一則極寫意、極樸素，分屬藝術的兩極，這是作品創作理念不同之處。但是，李安成在「淋漓暢快」之中，卻也能包容寫實裸女的官感滿足之美。這一點，卻是出人意料之外的。

卷五

木

土

空間

因手說話‧緣腳思想

李光裕的雕塑世界

　　李光裕，一九五四年出生於高雄市，自幼喜歡畫水彩、水墨，初中時習花鳥畫，在各種繪畫比賽中時常名列前茅，從此一心一意，狂想當藝術家。高中時他在某學店混了三年，卻也讓他自由地找尋到最喜歡的事──繪畫。一九七二年他考入藝專雕塑科，此後，夜晚爬天窗入素描教室畫至深夜，白天揹著畫袋在浮洲里、樹林鄉之間畫水彩，一步一步展開了藝術家的夢。也在這個時候，他開始唸西班牙文，準備將來出國。

學習歷程

　　一九七八年，他進入西班牙聖‧費南度(S. Fernando)皇家藝術學院求學，一九八二年畢業，一九八三年又畢業於馬德里大學美術學院碩士班；同年，返國，任教國立藝術學院以迄於今。

　　在西班牙將近五年的時間裡，在名師益友的啟發和陶冶之下，他逐漸了解甚麼是肢體語言、雕塑造型語言、

張力、結構……，也認識到西方寫實的思想與技術。但這些都還不是重要的，真正重要的是他學到創作過程中思維方式的問題和如何對待雕刻的態度。這些藝術觀念和作家自處問題的思考，在他以後漫長的創作歲月裡，無異是一道取之不盡的靈泉，受益終生。因為，他已養成了一種安靜耐性、靜觀自得的面對一切。

回國後，當他重新面對這一塊既熟悉又陌生的土地時，他不禁感到有些茫然：雖然立足的是自己成長的土地，對於其文化背景和思維方式的了解卻又少得可憐。他在西洋所學習到的雕塑知識的技法，和他所存在的時空，竟然有這樣一大段鴻溝需要彌補。他解決的方法，就是先將西洋那些主義和思想封箱緘篋，束之高閣，然後實實在在的從實際生活開始，切入這塊土地的文化與傳統和美學的思考方式。於是，他學太極拳、把玩古器物、接觸佛學……以回歸東方藝術的特質與內涵，並將它們融入中國美學理論之中，結為一體，以彌補他在實際生活與藝術創作之間的鴻溝。這個鴻溝起源於他投入太久於西方的藝術理論和創作的思想方式中，而終於消弭在他致力於東方圓融的宗教觀、藝術觀的體會，並將這種體會融入生活、創作之中，使作者、生活、和創作三位一體。而李光裕真正的創作生涯，也要從一九八六年接觸太極拳以後才開始。以下就以一九八六到一九九一之間，他五年來的創作歷程，做初步的分析和討論。

§奠基期

這一時期大量取材於局部肢體（手、足、頭）的作品，雖然導源於作者對太極拳中體內「氣」運行之體會，但在造型上，卻讓我們想到佛像的雕刻，尤其是較早的「手非手」(1986‧80×47×27公分)、和「湧泉」(1986‧115×50×44公分)。

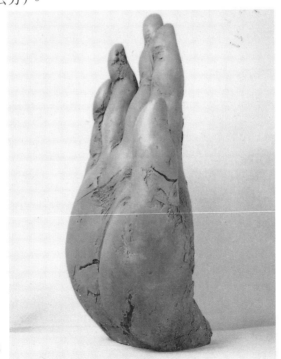

手非手　1986

以這兩件相繼完成的相關作品為例，在手法上雖然是「以有限喻無限」、「以局部代全體」，但雲岡、龍門大

佛雕像傳統的特質：「佛像從模仿人類的基本形姿出發，而達到超人的姿態，成為一種理想的象徵。」以及在佛經中規定製作佛像要「倍人身之長」的說法(以下參照《佛像之美》一書，莊伯和著)。李氏這兩件初次開示自己美學風格的作品正充滿這種大佛般雄渾、厚實的特質；這種結合具象與誇張變形的手法，便成為他日後創作的基本方式。另外完成於一九八六、八七年間的「凝」(55×47×45公分)，取材於佛入涅槃的局部（只取手和頭兩部分），其視覺效果既有佛入涅槃時的圓融與祥和，也有幾分作者意想不到的，類似禪門公案中遽示的驚奇。

§再造期

這一時期以女體、貓、羊為創作題材，以寫意的手法來呈現「全貌」，有別於前一時期的「局部」。以加強「變形」的手法，藉以探測該自然物（人體、貓、羊）所能扭曲到的不合理（但合情、合美）的極限。這類作品有「蓮藕的聯想」(1987，人體，木雕)、「蛻變」(1988，人體)，和「廻」、「偎」、「情」……等以貓為題材以及「探」以羊為題材的作品。在這裡他加入了西洋雕塑中對塊量(Mass)的處理，融合中國書法線條的表現方式，如貓身體凹凸起伏的肌理和表現性極強的尾巴，結合了中西雕塑的特長。

§變化期

這一時期的作品，可以說是對原先奠基期「手」這一主題的思索和變奏。甚中「幽蘭」(1990)尚存具象之

美，而「鳥」(1990)已有超現實之意境，其手法則是翻製自己的手（現成物）再加以剪裁加工。而「玉女穿梭」(1991)、「璧」(1991)兩件作品，則強調抽象的書法線條，離開具體形象，表現空間與平面之間多變的特性（有洞的曲面），而產生與主題密合的圓渾流動、輕快飛揚的美感。而「妙有」(1990)將佛像身體挖空的表現方式，除了承繼他一貫探討「虛實」、「空有」的佛道思想之外，也加入了硬邊、幾何的抽象表現方式，創造出具有現代哲學趣味的佛像。

妙有
1991

未來的路

　　身爲一位現代的中國雕塑家，旣不甘於純西洋的藝
術思維方式，復不滿足於傳統東方的表現方式，李光裕
的現代中國雕塑的創作之路，和所有現代中國畫家一
樣，走得非常崎嶇、坎坷，這也是時代使然。悲觀的看，
大多數的當代藝術家都淹沒於東西兩大藝術傳統中，無
法自拔；樂觀的想，能夠從容優遊於兩大傳統而又能跳
出不爲所困，不是更令人激賞嗎？李光裕多年來以穩健
的脚步踏出現代中國的雕塑之路，他熔鑄中西雕塑之
長，再創佛像雕塑新風貌的毅力和膽識，不正是佛家所
強調的——旣要深入佛法、佛經，又要棄佛法、佛經如
蔽屣的精神嗎？李光裕將日常生活中誦讀佛經、打坐和
雕塑創作結爲一體的藝術觀和生命觀，已爲現代的藝術
工作者提供一條旣可行之久遠而又寬廣的創作之路。

另一種森林的可能性

蕭長正的木雕

　　承續一九九○年於巴黎展出「我的森林」雕塑展，雕塑家蕭長正在一九九二年所發表的十多件作品，在材質方面，仍然是選擇木頭，這一點是持續不變的，但是在內容和題材上則有更多的變化。

　　中國古代木雕家時常借用樹根或靈芝等自然物，依其形體，完成半人工、半天然的作品，當然我們不難看出其中隱含著道家的哲學或美學思想，包括「不尚雕琢」、「尊重自然」、「渾然天成」等素樸的藝術觀、生活觀。比起上一次「我的森林」的作品，蕭長正在這一次放棄了較多的主觀理念，而更多的尊重木頭本身的個性，他不再用斷枝或接枝的方法去表現他主體的枝、幹理念，而寧願在一根完整的樹幹中，依其紋理、勁勢，再分出他理想中的枝、幹。很明顯的，他不再急於控制材質，而更多的運用材質，也就是說他與木頭之間有更多心領神會的默契與對話。

　　蕭長正的藝術材質——木頭，取自森林，他的雕塑符號——枯葉、種子、蕈菇、花朵、果實、腫節、枝幹、

根莖等，也是取自森林；他又喜歡將他的作品安置在山野中，很明顯的，他有一種來自於自然、回歸於自然的原始思考架構。這一點，觀者也能與創作者一同「心領神會」。但是，光只是這一層粗淺的領悟是不夠的，我們勢必要追問它的深層意義。

枝・節
1992

　　蕭長正運用森林的材質和符號所完成的作品，主要是依材質的特性，來傳達森林的生命力。當然，死亡也是其中之一。因此，蕈菇一夕的迅速孳長，與枯葉的化為春泥滋養森林，原是一體兩面的生命現象，更深一層的講，豈止植物如此，人生又何嘗不是這樣呢？

　　相對於造物者所創造的森林，蕭長正以同質性高的木材，創造另一種森林。這個半自然的森林「諧擬」自

然的森林，這個森林，也一樣花開花落，果漿遍地、香氣四溢、落葉滿山……生生不息，自得其樂。這個木頭森林，來自於自然，回歸於自然（自生自滅），也因此深一層地象徵自然的生命力，包括植物與人。

綜觀蕭長正的近作，不難看出，在造型上更清晰簡潔，不做多餘的穿插；在內涵上更爲凝斂，直指人與自然的本質關係，再加上他能因材質本身之氣勢而利導，又能彰顯出木質紋理與色澤的豐富變化，諸多因素交互運作之下，好的作品，就源源而生。

年輪　　　1992

蕭長正最好的作品，是在表現自我與尊重自然之間，找出一個平衡點。如果，創作者的自我介入太多，作品會流於概念化，斷傷了木頭本身的生命力；反之，過度尊重自然，介入太少，則作品會流於巧妙與運氣，缺乏思考辯證的深度。這兩點，應是蕭長正目前宜有的警覺與自省，也正因爲如此的矛盾，蕭長正的木雕才具有進一步的發現與挖掘的意義。

在摸索、實驗多年之後，蕭長正的木雕，已有自己

明確的面貌與創作觀，更含有豐富的東方美學與生命哲
學觀，應該有許多值得進一步探索的地方。在第一次豐
收之後，對於他的未來，我寄予更大的期待。

讓熙攘的人生　妝點翠微的新意

滄海美術叢書

深情等待與您相遇

藝術論叢

◎唐畫詩中看　　王伯敏　著

◎挫萬物於筆端──　　　　　郭繼生　著
　　藝術史與藝術批評文集

◎貓。蝶。圖──　　黃智溶　著
　　黃智溶談藝錄

貓 。 蝶 。 圖──黃智溶談藝錄

黃智溶　著

　　作者以「美的捕捉與盛宴」，來形容一個藝評者面對藝術作品時的心靈狀態與相互關係。所評論的內容涵蓋了油畫、水墨、雕塑、人物……等藝術創造與表現，並對當代臺灣藝術領域作一全面概述。除了呈現出可見的形象藝術外，更進一步去探索藝術創作者的心靈空間，給您一個知性與感性兼具的閱讀享受。

萬曆帝后的衣櫥──明定陵絲織集錦

王 岩 著

　　由最初始的掩身蔽體，嬗變到爾後繁富的文化表徵，中國的服飾藝術，一直就與整體的環境密不可分，並在一定的程度上，具體反映了當時的政治、社會結構與經濟情況。明定陵的挖掘，印證了我們對於歷史的一些想像，更讓我們見到了有明一代，在服飾藝術上的成就！

　　作者現任職於北京社科院考古研究所，以其專業的素養，結合現代的攝影、繪圖技法，使得本書除了絲織藝術的展現外，也提供給讀者豐富的人文感受與歷史再現。

儺史──中國儺文化概論

林 河 著

　　當你的心靈被侗鄉苗寨的風土民俗深深感動的時候，可知牽引你的，正是這個溯源自上古時代就存在的野性文化？它現今仍普遍地存在於民間的巫文化和戲劇、舞蹈、禮俗及生活當中。

　　來自百越文化古國度的侗族學者林河，以他一生、全人的精力，實地去考察、整理，解明了蘊藏在儺文化裡頭的豐富內涵。對儺文化稍有認識的你，此書值得一讀；對儺文化完全陌生的你，此書更需要細看。

讓美的心靈
隨著情感的蝴蝶
翩翩起舞

綜合性美術圖書

◎與當代藝術家的對話　　　葉維廉　著

◎藝術的興味　　　吳道文　著

◎根源之美　　　　　　　莊　申　著
　（本書榮獲78年金鼎獎推薦獎）

◎扇子與中國文化　　　　莊　申　著
　（本書榮獲81年金鼎獎美術編輯獎）

◎當代藝術采風　　　王保雲　著

◎古典與象徵的界限──　　　　李明明　著
　　象徵主義畫家莫侯及其詩人寓意畫

扇子與中國文化

莊申　著

　　在長達三千年的時間裡，扇子一直是中國社會各階層普遍使用的日常生活用品。可是到了本世紀，由於生活型態的改變，扇子的使用，已經到了急遽衰退的階段。基於對文化傳統的一份關懷，作者透過對藝術、文學和史學資料的運用與分析，讓讀者瞭解到扇子在中國傳統社會中，及中西文化交流史上，曾經發揮的功用。

　　全書資料豐富，圖片精美，編排尤具匠心，榮獲首屆金鼎獎圖書美術編輯獎。

古典與象徵的界限——

象徵主義畫家莫侯及其詩人寓意畫

李明明　著

　　本書經由對法國畫家莫侯及其詩人寓意畫的介紹分析，來探索古典與象徵這兩種理想主義，在主題與形式方面的異同，而莫侯的藝術表現，在象徵主義中深具代表性。

　　特別值得一提的是，作者從資料的蒐集到脫稿，前後共花了六年的時間。以其留法的、深厚的藝術史學素養，再加上精勤的為學態度，相信對於想要瞭解象徵主義繪畫藝術，及畫家莫侯的讀者而言，此書該是您的最佳選擇。

實用性美術圖書

◎廣告學◎　　顏伯勤　著

◎基本造形學◎　　林書堯　著

◎色彩認識論◎　　林書堯　著

◎展示設計◎　　黃世輝／吳瑞楓　著

◎廣告設計◎　　管倖生　著

◎畢業製作◎　　賴新喜　著

◎設計圖法◎　　林振陽　著

◎造形(一)◎　　林銘泉　著

◎造形(二)◎　　林振陽　著

◎水彩技巧與創作◎　　劉其偉　著

◎繪畫隨筆◎　　陳景容　著

◎素描的技法◎　　陳景容　著

◎立體造型基本設計◎　　張長傑　著

◎工藝材料◎　　李鈞棫　著

◎裝飾工藝◎　　張長傑　著

◎人體工學與安全◎　　劉其偉　著

◎現代工藝概論◎　　張長傑　著

◎藤竹工◎　　張長傑　著

◎石膏工藝◎　　李鈞棫　著

◎色彩基礎◎　　何耀宗　著

◎雕塑技法◎　　何恆雄　著

◎文物之美──與專業攝影技術◎　　林傑人　著